麥克筆上色
打造魅力
動漫角色

綠華野菜子
Yasaiko Midorihana

U0056523

COPIC

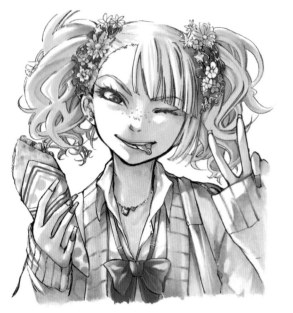

I N D E X

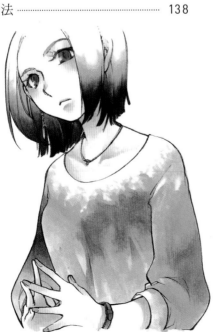

Basic Lesson

COPIC 是什麼？

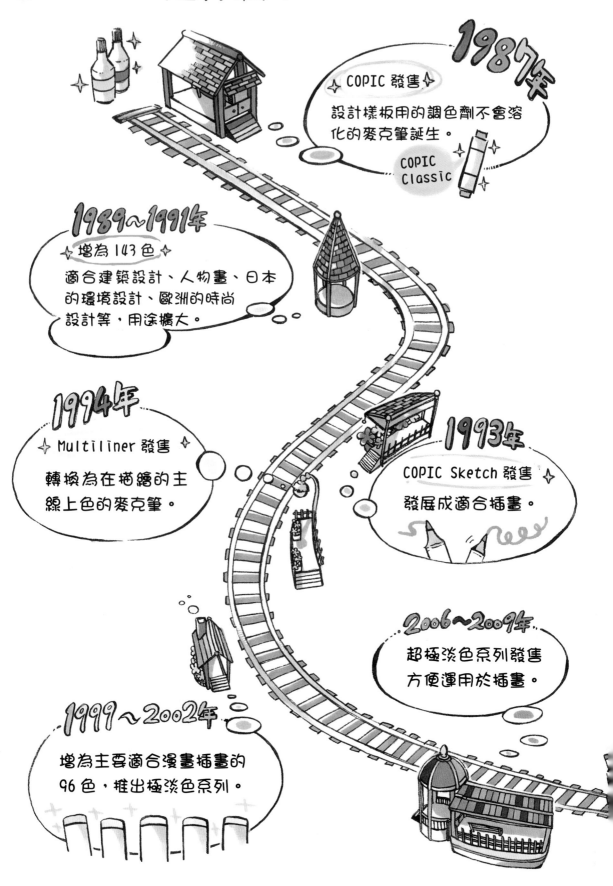

1987年
✧ COPIC 發售 ✧
設計樣板用的調色劑不會溶化的麥克筆誕生。
COPIC Classic

1989～1991年
✧ 增為143色 ✧
適合建築設計、人物畫、日本的環境設計、歐洲的時尚設計等，用途擴大。

1994年
✧ Multiliner 發售 ✧
轉換為在描繪的主線上色的麥克筆。

1993年
COPIC Sketch 發售 ✧
發展成適合插畫。

2006～2009年
超極淡色系列發售
方便運用於插畫。

1999～2002年
增為主要適合漫畫插畫的96色，推出極淡色系列。

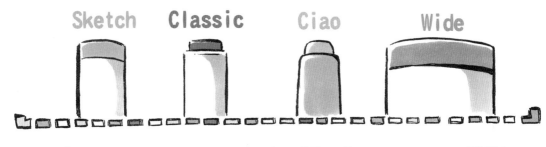

漫畫式插畫

設計稿著色

設計會議

在護理設施預防失智症
（著色畫）

要用哪個顏色著色呢？

文具女孩

在信上用COPIC妝點！

我認為 COPIC 是能讓人們變得更有創造力的產品！

● COPIC 麥克筆的種類

COPIC
Sketch
1 色 380 日圓

COPIC
Ciao
1 色 250 日圓

COPIC
Classic
1 色 380 日圓

COPIC Wide
1 色 380 日圓

COPIC Ciao

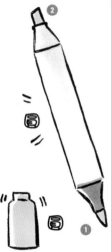

全 180 色

較便宜的 COPIC。顏色種類比 Sketch 少，而且墨水內容量也少。推薦給初次使用 COPIC 的人。

COPIC Sketch

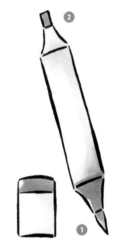

全 358 色

標準的 COPIC 麥克筆。一邊是①的筆型，一邊是②的麥克筆型式。

COPIC Classic

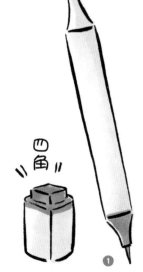

全 214 色

附有麥克筆①和細筆尖②的 COPIC。雖然顏色數量比 Sketch 還要少，不過特色是花樣和可以細膩地上色的②。至於墨水容量比 Sketch 還多。

COPIC Wide

"大"

空瓶

可以一次塗大面積的 COPIC。現在只販售空瓶，要另外購買墨水，倒入後再使用。

"大"

備品

COPIC Sketch、Ciao 用替換筆尖

更換 Sketch 和 Ciao 的筆頭部分。

專用用具
380 日圓

筆尖經過使用後
會變成像這樣乾
巴巴的。

用鑷子等用具拔出
來。

插入新品便完成。

筆刷 3 支入
380 日圓

斜扁頭
10 支入
380 日圓

COPIC VARIOUS INK

補充用墨水盒沒有筆尖。

筆刷 3 支入
380 日圓

斜扁頭 10 支入
380 日圓

※ 後續商品預定變更

筆尖顏色變淡就是墨
水剩下不多的暗號。

將 VARIOUS
INK 直接裝入。

Sketch 約13次	Ciao 約17次	Classic 約10次	Wide 約7次

可以補充

以上是 COPIC 繪畫用具種類的說明。
請挑選適合自己的種類，並作為使用部分的標準。

本書為
使用 COPIC Sketch
繪成的書

COPIC 的特色

COPIC 麥克筆最大的優點是發色良好。和不透明水彩同樣發色良好，像水彩能在作品中利用使用的紙張質感也是它的優點。此外，因為是酒精麥克筆，所以不必準備調色盤、筆洗、敷水等，也很快乾，是比較輕鬆的畫材。

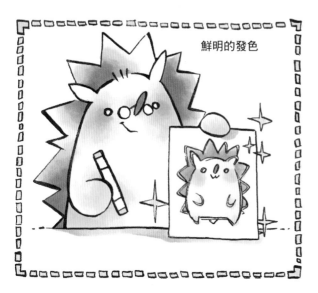

鮮明的發色

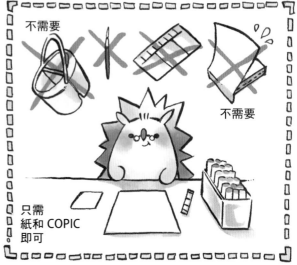

不需要

不需要

只需
紙和 COPIC
即可

COPIC 麥克筆使用上的注意之處

COPIC 使用酒精墨水。因此，筆蓋沒蓋好就會揮發。要確實蓋好，聽到「喀」的一聲才行。

因為相同理由也要避免保存在溫度高的場所。長時間放在暖氣機附近或陽光直射的場所，墨水有可能會乾掉。

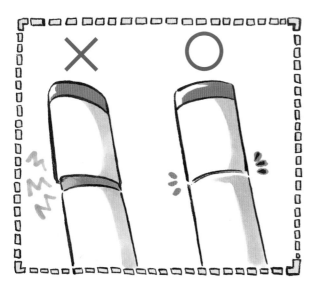

COPIC 麥克筆的壽命

如果有留意上一頁的注意之處，就能維持使用 8 年。話雖如此，因為墨水多少會揮發，所以長時間放置再使用時，要想成墨水會比之前還要少。

假如乾掉了，用上一頁記載的 VARIOUS INK 補充就能毫無問題地使用。

如果墨水很快就用完了，有可能筆本身有出現裂痕。這時就無計可施了，購買本體替換吧。

可能的例子

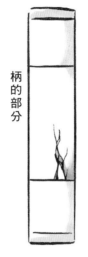

柄的部分　　筆蓋蓋太緊①　　筆蓋蓋太緊②

保存盒

COPIC 使用者通常擁有許多種麥克筆，因此市面上有販售各種保存盒。其中也有人自製自己便於使用的盒子。

塑膠盒收納能力第一。但是不方便隨身攜帶。

72色　42色

小袋型
方便隨身攜帶。外出時也能畫草稿。

收納架
很時髦。

自己改造
COPIC 收納空間

了解 COPIC 的顏色

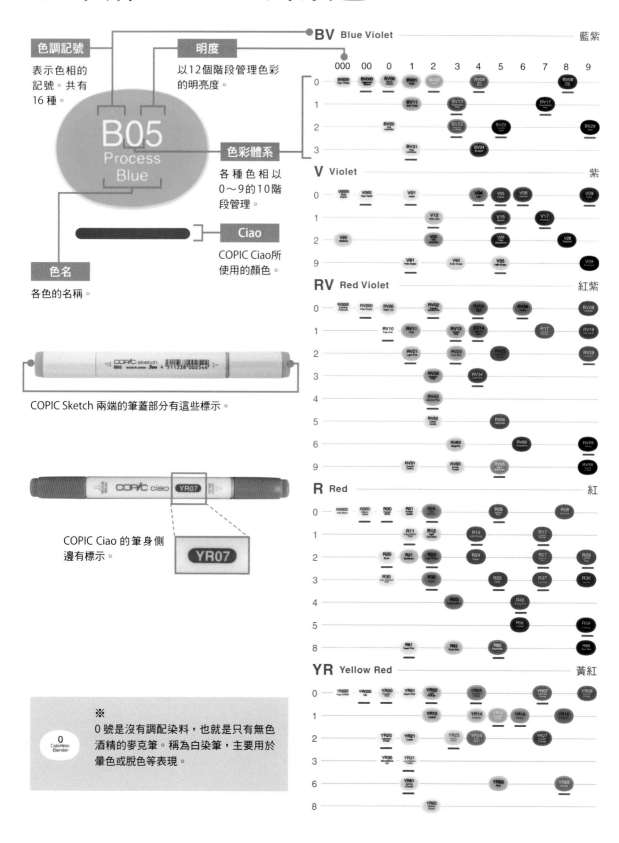

色調記號

表示色相的記號。共有16種。

明度

以12個階段管理色彩的明亮度。

B05
Process
Blue

色彩體系

各種色相以0～9的10階段管理。

Ciao

COPIC Ciao所使用的顏色。

色名

各色的名稱。

COPIC Sketch 兩端的筆蓋部分有這些標示。

COPIC Ciao 的筆身側邊有標示。

YR07

※
0 號是沒有調配染料，也就是只有無色酒精的麥克筆。稱為白染筆，主要用於暈色或脫色等表現。

0
Colorless
Blender

COPIC 是擁有 16 種色相，共 358 色的麥克筆。依照色調記號＋色彩體系＋明度進行編號，讓人容易拿起想要的色調。

在此將 COPIC Sketch 的筆蓋上標示的 358 色製成一覽表。

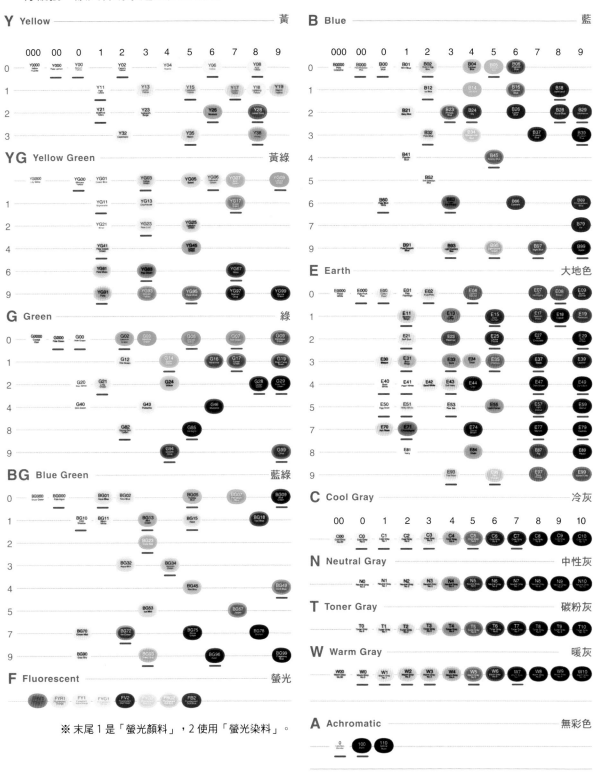

※ 末尾 1 是「螢光顏料」，2 使用「螢光染料」。

※ 筆蓋的塑膠的顏色，和實際墨水的顏色有所差異。

基本的上色訣竅

COPIC 是不太能一次塗大面積的畫材。由於重疊後顏色會變濃，容易變成濃淡不均。

在此將透過各種上色方式示範不會濃淡不均的例子。

基本的 3 種運筆方式

從邊緣慢慢地塗滿

從邊緣疊塗擴大

直線重疊擴大

① 慢慢地塗滿

從邊緣斜向擴大便容易上色。

不想超出範圍的部分就慢慢地畫框。

塗得太快就會像這樣變得濃淡不均。

慢慢塗就是這樣

② 疊塗擴大

一開始和①相同作法。

以角為頂點，暈色擴散。

開始塗的部分會變得有點深，不過並不會濃淡不均。

從上面塗兩次的結果。塗兩次會變得很漂亮。

③ 直線型

單純地線條重疊上色。

這邊也是不想超出範圍的部分就畫框。

塗太快就會像這樣飛白，所以要慢慢上色。

只要掌握訣竅，就會是最簡單的方法。訣竅是筆不要離開紙。

④塗兩次

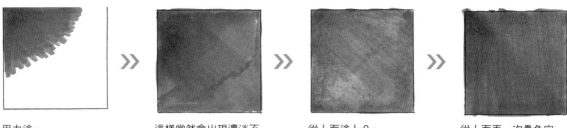

用力塗。

這樣當然會出現濃淡不均。

從上面塗上 0。

從上面再一次疊色完成。

⑤ 2 種顏色時　YR68 Orange　YR65 Atoll

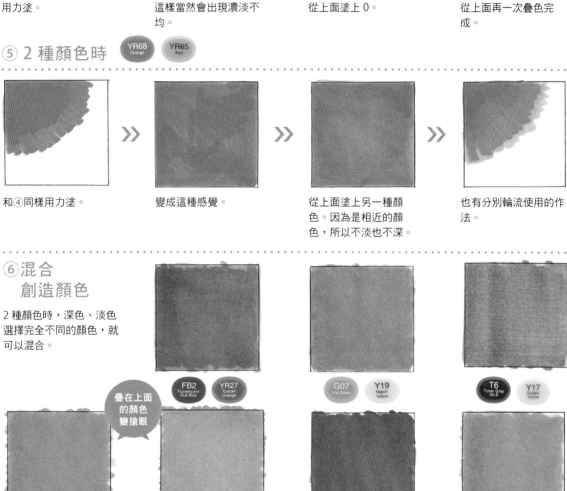

和④同樣用力塗。

變成這種感覺。

從上面塗上另一種顏色。因為是相近的顏色，所以不淡也不深。

也有分別輪流使用的作法。

⑥混合　創造顏色

2 種顏色時，深色、淡色選擇完全不同的顏色，就可以混合。

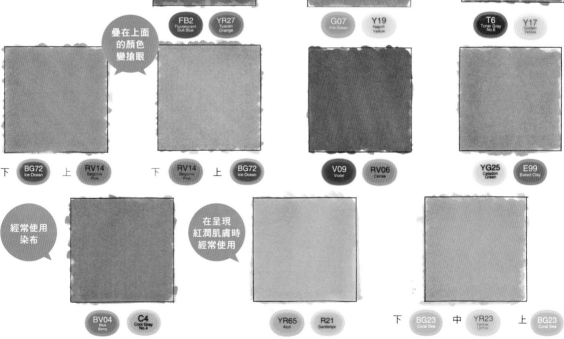

FB2 Fluorescent Dull Blue　YR27 Tuscan Orange

G07 Nile Green　Y19 Napoli Yellow

T6 Toner Gray No.6　Y17 Golden Yellow

疊在上面的顏色變搶眼

下 BG72 Ice Ocean　上 RV14 Begonia Pink

下 RV14 Begonia Pink　上 BG72 Ice Ocean

V09 Violet　RV06 Cerise

YG25 Celadon Green　E99 Baked Clay

經常使用染布

BV04 Blue Berry　C4 Cool Gray No.4

在呈現紅潤肌膚時經常使用

YR65 Atoll　R21 Sardonyx

下 BG23 Coral Sea　中 YR23 Yellow Ochre　上 BG23 Coral Sea

活用白色

能塗成白色的畫材。重疊後可以塗上白色，被用於各種畫材的作品中。在本書用來收尾（注意 COPIC 的 0 是透明，並非白色）。

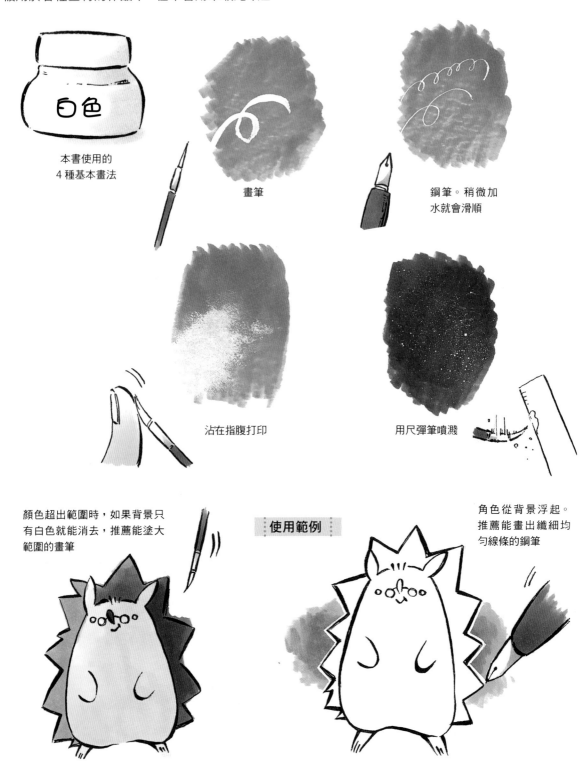

本書使用的
4 種基本畫法

畫筆

鋼筆。稍微加水就會滑順

沾在指腹打印

用尺彈筆噴濺

顏色超出範圍時，如果背景只有白色就能消去，推薦能塗大範圍的畫筆

使用範例

角色從背景浮起。推薦能畫出纖細均勻線條的鋼筆

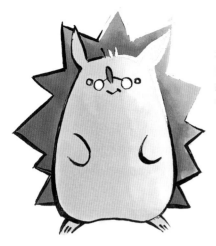

描繪光線強烈照射
的圖畫時，光的主
線要擦掉（推薦用
畫筆）

描繪強光時，光線
方向的主線要加上
網點效果（推薦用
鋼筆）

再從上面用指腹按下白色，呈現
輕柔的光線氣氛

也用來表現頭髮或金屬的光澤感

不只輔助，也可以用白色畫圖
案，變成花樣或背景

此外白色充分乾掉後，也可以用 COPIC 疊上顏色。但是塗
過頭白色會溶化，幾乎不會形成漸層。想要稍微加上顏色
時再這麼做吧

塗上 COPIC

　　準備好線條畫之後，一開始要決定底色。雖然圖一度定稿了，不過實際著色時「皮膚」、「上衣」、「小配件」等在塗之前要再確認。

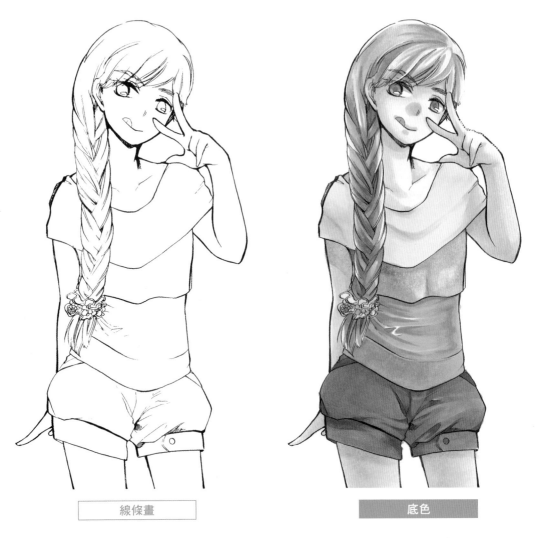

線條畫

底色

決定底色後，挑選更明亮的顏色和陰暗的顏色。這會變成光與影，是上色的基本形。

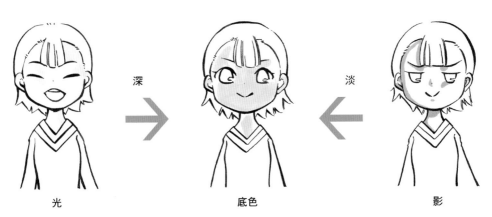

深

淡

光

底色

影

不易想像底色時，就用影印機印出線條畫，試著上色吧。終究只是決定底色而已，大致畫一下即可。

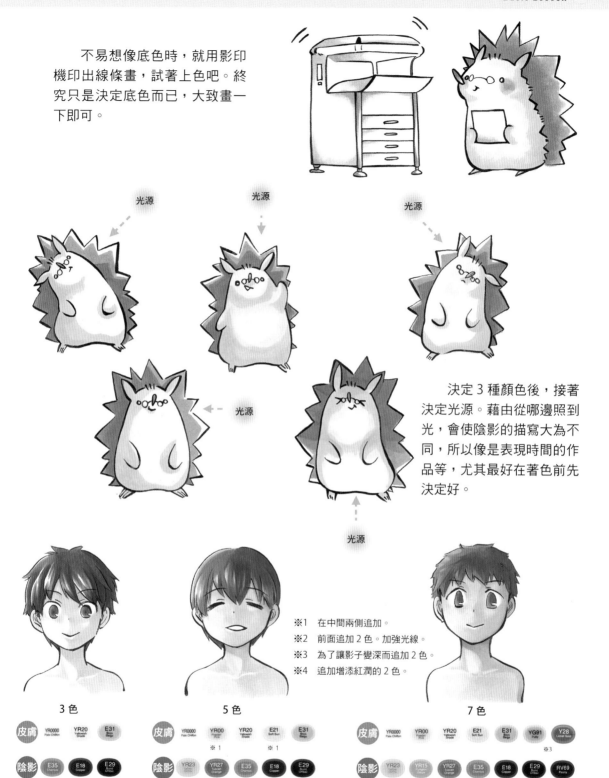

決定 3 種顏色後，接著決定光源。藉由從哪邊照到光，會使陰影的描寫大為不同，所以像是表現時間的作品等，尤其最好在著色前先決定好。

光源

光源

光源

光源

光源

※1　在中間兩側追加。
※2　前面追加 2 色。加強光線。
※3　為了讓影子變深而追加 2 色。
※4　追加增添紅潤的 2 色。

3 色

皮膚	YR0000 Pale Chiffon	YR20 Yellowish Shade	E31 Brick Beige

陰影	E35 Chamois	E18 Copper	E29 Burnt Umber

5 色

皮膚	YR0000 Pale Chiffon	YR00 Powder Pink ※1	YR20 Yellowish Shade	E21 Soft Sun ※1	E31 Brick Beige

陰影	YR23 Yellow Ochre	YR27 Tuscan Orange	E35 Chamois	E18 Copper	E29 Burnt Umber
※2

7 色

皮膚	YR0000 Pale Chiffon	YR00 Powder Pink	YR20 Yellowish Shade	E21 Soft Sun	E31 Brick Beige	YG91 Putti	Y28 Lionet Gold ※3

陰影	YR23 Yellow Ochre	YR15 Pumpkin Yellow	YR27 Tuscan Orange	E35 Chamois	E18 Copper	E29 Burnt Umber	RV69 Peony ※4
※4

光源決定後思考想要著色的物體的立體感，光線照射的地方（鼓起的部分）和形成陰影的地方分別配上顏色。

基本完成後，如圖藉由在基本的 3 色追加顏色，可以更加呈現重量感和明暗。

顏色的順序

揭示塗上多種顏色時的注意之處。在 COPIC 這種畫材的特性上，要從哪種顏色開始塗是非常重要的一點。

頭部	BV17 Deep Reddish Blue
皮膚	YR20 Yellowish Shade
襯衫	C2 Cool Gray No.2
上衣	G07 Nile Green
褲子	E71 Champagne
鞋子	E37 Sepia

在腦中把顏色依淡的順序（深的順序也行）排列。

淡　　　　　　　　　　　　　深

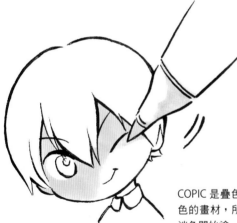

COPIC 是疊色後會混色的畫材，所以要從淡色開始塗

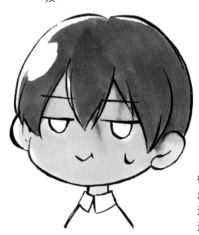

從深色開始塗即使再怎麼小心，如圖在塗淡色時，筆尖會沾上深的顏色

深色能把淡色超出的部分消掉

若是同樣的深淺程度，超出的部分就消不掉，這點須注意

終究是要注意相鄰的顏色，所以若是與深色接觸的地方塗過之後，即使先塗最深的顏色也沒問題。

如果「擔心還不會判斷」，那麼從頭到尾就從淡的顏色開始塗吧。

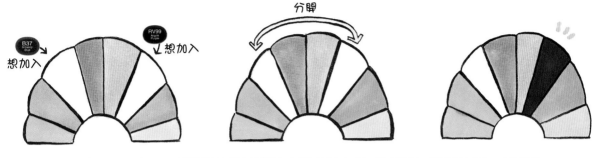

深色是 RV99 和 B37。雖然 RV99 顏色比較深，不過 RV99 和 B37 並未接觸，所以先塗 RV99 也沒問題

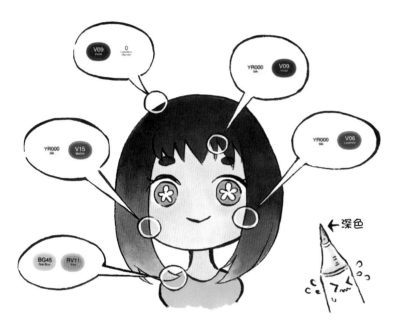

同樣的理由，畫成漸層或明亮的影色時順序也會改變。

如左圖畫成漸層時，依照地方接觸的顏色會不同。這時就像圖中的對話框，看看交界線兩側的顏色。雖然比較後是從最淡的顏色開始塗，不過髮尾是「頭髮」這個區塊的漸層，所以不只髮尾，要塗「頭髮整體」。

因此這種情況下，我會從皮膚開始塗（假如是褐色皮膚就從頭髮開始）。如果沒弄清楚 COPIC 的筆尖就會弄髒，因此須注意。

色影的陰影顏色明亮時，交界線的顏色大致是該陰影的顏色，比色影更深或更淡地疊上，思考顏色混合或消除，就能安全地上色。

因為比起漸層是和決定的顏色比較，所以難度較低。但是，使用顏色的陰影很難平衡，所以在上色的美感上屬於高難度。逐漸記住顏色，熟悉後再來挑戰吧！

 B04 的色影

關於區分色塊

COPIC 是很難塗大範圍的畫材。範圍越大，再怎麼注意別讓筆尖畫得顏色濃淡不均就越難。

為了容易在大範圍上色，上色前在腦中想好大略的色塊區分就會容易上色（無法在腦中想像時不妨印出來做記號。）

區分色塊的訣竅為：
・形成影子的交界線
・形成皺褶的部分
・形成高低差的部分
等等。

上衣是這種感覺。鼓起的圓弧一次上色。有皺褶流布的地方，細心一點會塗得比較輕鬆。藉由皺褶、光與影調整吧

裙子等直向皺褶或橫向皺褶較多者，要利用皺褶的流布區分色塊。漸層也可以同樣劃分。這樣的粗細很容易上色

試塗 2～3 個色塊。從形成陰影的部分開始塗，便容易取得平衡

試塗 2～3 個色塊。踏實地重複，塗完 3～4 個色塊後，一面觀察整體平衡，一面繼續塗

無法在一瞬間掌握皺褶 的人，不妨預先仔細地畫出段落。

仔細地畫出裝飾品

畫主線時仔細地描繪

利用帶花紋的東西畫出圖案

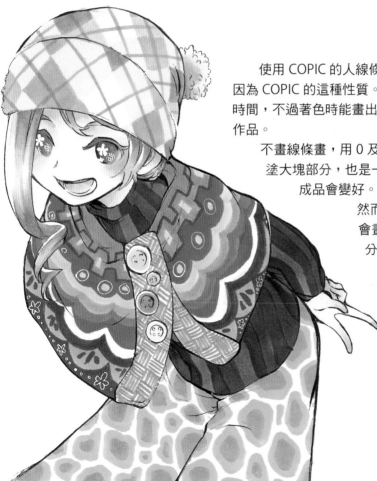

使用 COPIC 的人線條畫細膩的作品很多，有可能是因為 COPIC 的這種性質。雖然在線條畫的階段描繪很花時間，不過著色時能畫出漂亮的漸層，容易完成美麗的作品。

不畫線條畫，用 0 及淡色暈色，一邊表現濃淡一邊塗大塊部分，也是一邊仔細劃分一邊著色，所以完成品會變好。

然而即使再仔細，剛開始使用時都會畫得超出範圍，因此建議畫能劃分成 2cm×3cm 的圖。

熟悉區分色塊後，就能描繪不使用線條畫的帶花紋的東西或背景，表現的彈性將會一口氣擴大。

思考陰影

陰影根據光的方向會變成截然不同的印象。在此將說明陰影重疊時該如何思考。

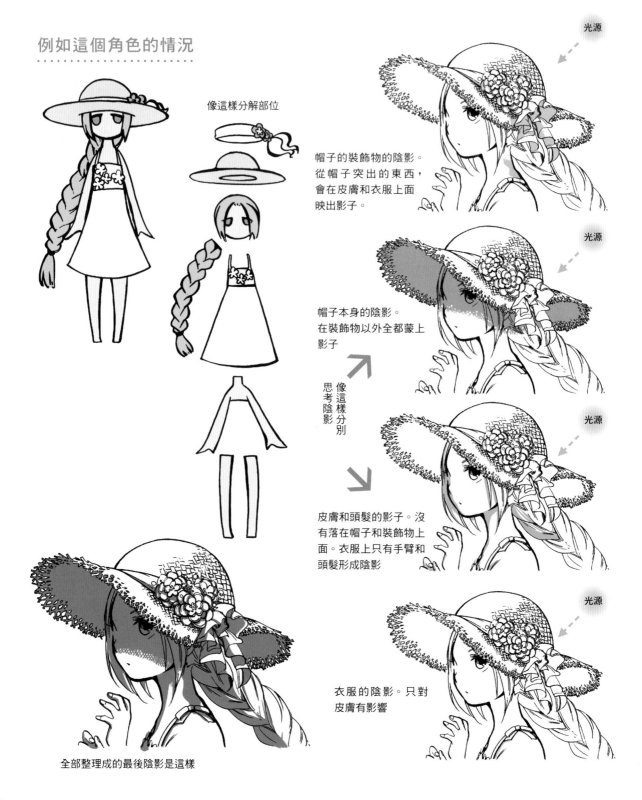

例如這個角色的情況

像這樣分解部位

光源

帽子的裝飾物的陰影。
從帽子突出的東西，
會在皮膚和衣服上面
映出影子。

光源

帽子本身的陰影。
在裝飾物以外全都蒙上
影子

思考陰影

像這樣分別

光源

皮膚和頭髮的影子。沒
有落在帽子和裝飾物上
面。衣服上只有手臂和
頭髮形成陰影

光源

衣服的陰影。只對
皮膚有影響

全部整理成的最後陰影是這樣

接著是影子的形狀。戴圓帽也會像這樣，邊緣呈鋸齒狀。這個鋸齒狀要確實畫出來……

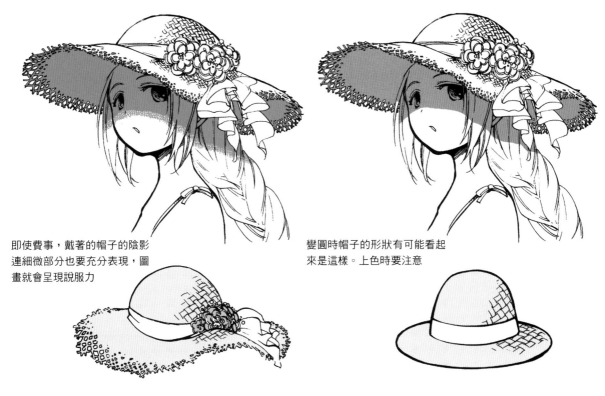

即使費事，戴著的帽子的陰影連細微部分也要充分表現，圖畫就會呈現說服力

變圓時帽子的形狀有可能看起來是這樣。上色時要注意

隨著光線不同的陰影添加方式

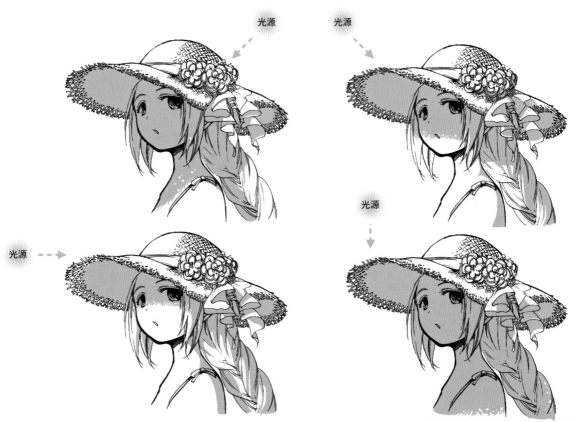

光源

光源

光源

光源

關於光線的照射方式

光線的照射方式有「日光」和「檯燈光」這2種（整體光的情況）。

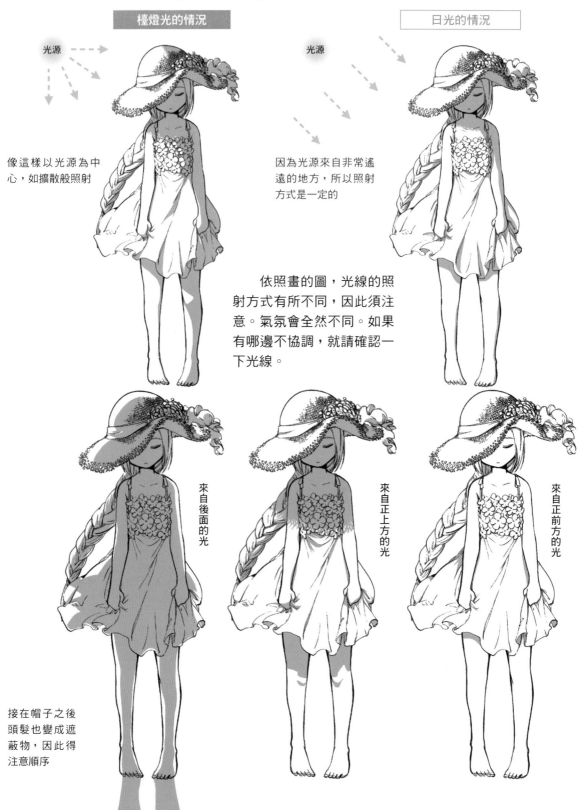

檯燈光的情況

光源

像這樣以光源為中心，如擴散般照射

日光的情況

光源

因為光源來自非常遙遠的地方，所以照射方式是一定的

依照畫的圖，光線的照射方式有所不同，因此須注意。氣氛會全然不同。如果有哪邊不協調，就請確認一下光線。

來自後面的光

來自正上方的光

來自正前方的光

接在帽子之後頭髮也變成遮蔽物，因此得注意順序

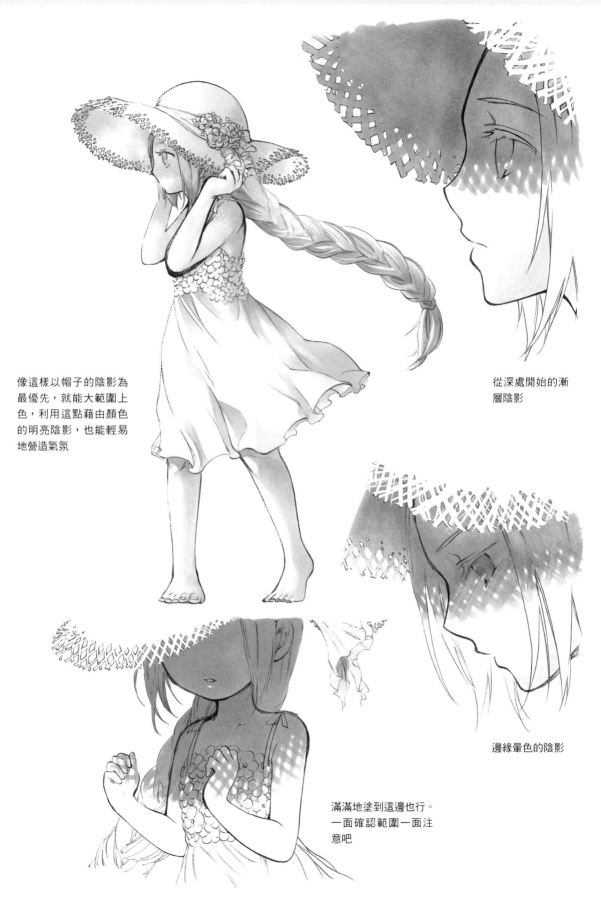

像這樣以帽子的陰影為最優先，就能大範圍上色，利用這點藉由顏色的明亮陰影，也能輕易地營造氣氛

從深處開始的漸層陰影

邊緣暈色的陰影

滿滿地塗到這邊也行。一面確認範圍一面注意吧

關於漸層

漸層是從點 x 到點 y 的區間，從 A 色變更為 B 色的技法。

起點　　　　　　　　　　　　　　　　　　終點

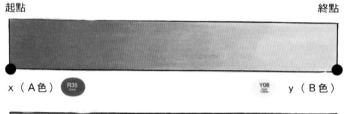

x（A色）　R35　　　　　Y08　y（B色）

簡單地描述漸層，就是這樣從點 x 到點 y，由 A 色變成 B 色，利用中間色引起階段性變化的技法。如左圖會使用多種色數。

全6色

COPIC 是使用顏色會透過的酒精墨水的畫材，利用這個特性藉由「暈色」、「滲透」等技法，可以做出漸層顏色。

混合

暈色

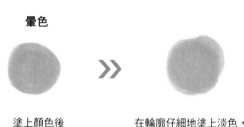

塗上顏色後 ≫ 在輪廓仔細地塗上淡色，變得越來越淡（在此使用 0 號）

滲透

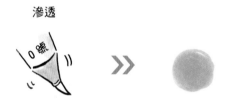

0 號

先塗上淡色（以水彩來說是水的作用）≫ 讓顏色脫落

1 種顏色的漸層

1 種顏色的漸層，將 COPIC 的筆的部分如「撣落」般塗畫。

雖然顏色太淡會有難度，不過若是較淡的顏色，就能用它做出顏色→背景色的漸層。因為會變成只有中間與光的畫，如果想要影子就塗兩次。由於各部分分別使用 1 種顏色，所以準備的顏色較少。

2 種顏色的漸層

使用 2 種顏色的漸層。從最正統的顏色 → 0 開始。

COPIC 的 0 是無色透明的墨水，只使用它會變成背景色，在 COPIC 界屬於支援角色。從塗過的顏色上面大量疊塗就能脫色，所以可以加上花樣或修正無法挽救的突出。

利用漸層時就是在每個地方脫色劃分階段的作業。

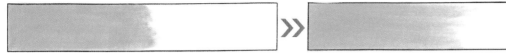

從左邊把顏色塗到這邊

邊邊處理掉

從左邊仔細塗上 0，讓顏色延伸到右側

完成

顏色→ 0 的漸層，依照使用的顏色極有可能大量消耗 0，另外由於不論在任何場面使用頻率都很高，所以像是在練習描繪時，準備好備品就能放心。

筆尖弄髒時，只要不是變得乾巴巴的，隨便拿一張複印紙摩擦就能弄下來。如果沾了上一個顏色的髒污，在別的顏色畫漸層時髒污就會附著，因此外觀上要是沾上顏色，就要立刻清乾淨。

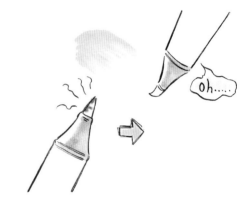

顏色與顏色的漸層

這得從了解顏色的適性開始。

顏色具有互補色這種關係。下圖分別位於完全相反位置的顏色非常不合。若是連明度都相同的互補色，會引起光暈這種眼睛感覺刺眼的現象，因此必須注意。

畫漸層時，互補色十分難以處理。至於是何種狀況——

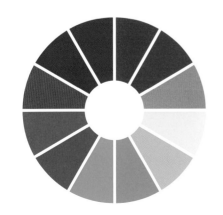

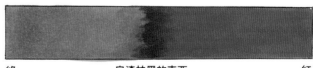

綠　　　　　烏漆抹黑的東西　　　　　紅

2 種顏色的漸層例子

因此我們先從同色系著手。這些是容易畫漸層的數種樣式。敬請作為參考。

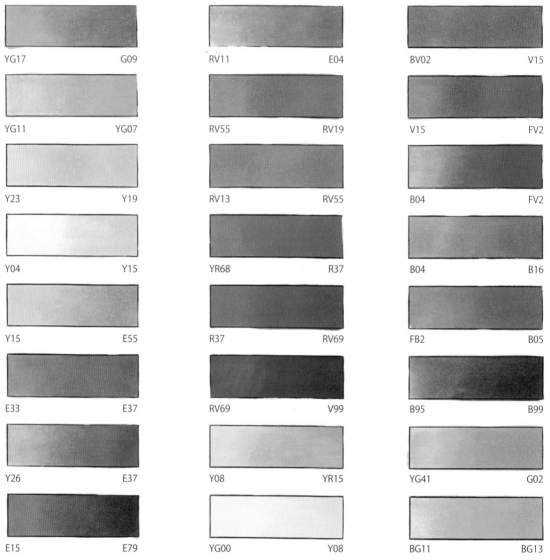

YG17	G09
YG11	YG07
Y23	Y19
Y04	Y15
Y15	E55
E33	E37
Y26	E37
E15	E79

RV11	E04
RV55	RV19
RV13	RV55
YR68	R37
R37	RV69
RV69	V99
Y08	YR15
YG00	Y08

BV02	V15
V15	FV2
B04	FV2
B04	B16
FB2	B05
B95	B99
YG41	G02
BG11	BG13

漸層的方法和 0 的時候相同。這邊的暈色色彩也有彩度，所以疊塗顏色會越來越深。請注意這點。

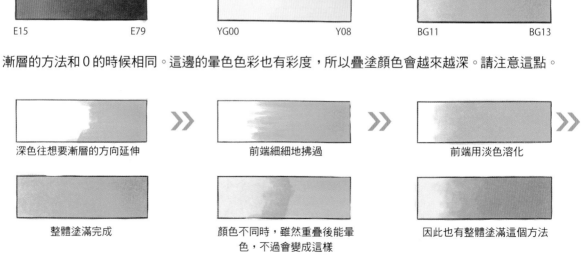

深色往想要漸層的方向延伸 » 前端細細地拂過 » 前端用淡色溶化

整體塗滿完成　　　　　　　　顏色不同時，雖然重疊後能暈　　因此也有整體塗滿這個方法
　　　　　　　　　　　　　　色，不過會變成這樣

即使是互補色也能畫漸層

讓不合的顏色做漸層的方法。大略的流程如下圖所示。

雖然互補色不合

但是有別的顏色和這 2 種顏色很合

經由這個顏色就能做漸層

尋找中間色的方法

隨著顏色不同中間色也不一樣。發現合適的顏色時，要思考顏色的加法減法。

暫且不管明度等，思考單純的顏色組合即可。像這樣記住或調查加法減法的顏色關係。以紅→黃→綠構成時的思考方式為——

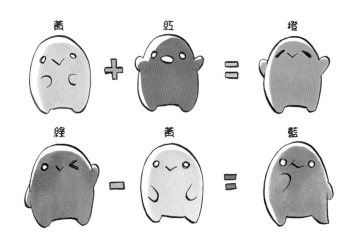

加法

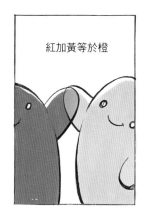

紅加黃等於橙

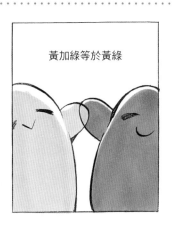

黃加綠等於黃綠

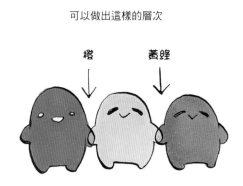

可以做出這樣的層次

橙　　　黃綠

互補色的漸層例子

三種顏色實際畫成漸層便如下圖所示。

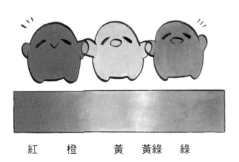

紅　橙　黃　黃綠　綠

於是以這5種顏色的比例就能做出喜歡的漸層

加法整理

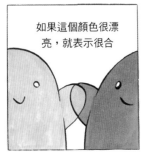

如果這個顏色很漂亮，就表示很合

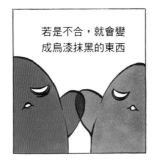

若是不合，就會變成烏漆抹黑的東西

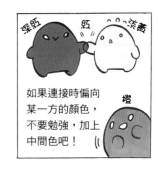

如果連接時偏向某一方的顏色，不要勉強，加上中間色吧！

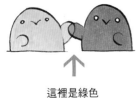

↑
這裡是綠色

須注意的一點是，有些顏色即使混合也做出不來。那就是紅、黃、藍。因此只有這3種顏色不能減法。變成只能加法的顏色，它們只能當牽手的角色。

強　　大

減法

減法的情況能找出很合的顏色。

多出來

例如像這樣還想要1種顏色時

好朋友！　唭～

因為很合，在綠色這邊可以自然地追加藍色

明度和彩度

漸層是這樣做成的。

在加法的部分有稍微出現，而顏色另外還有「明度」和「彩度」。

例如用顏料做出桃色時會在紅色顏料混合白色顏料製作，不過 COPIC 的桃色並非用白色，而是要混合透明色。

混合互補色之後會變成暗淡的顏色，不過明度彩度各自不同時會偏向某一邊，淡色有時扮演 0 的角色，也可以做出從紅到淡綠的漸層。

即便如此不合仍是不變的事實，因此並非「做不到」，而是「難處理」，上一頁為止提到的是指相近的明度彩度，這點請放在心上。

← 灰　　　↑ 明　　　彩 →

↓ 暗

黑與白稱為無彩色，沒有彩度。其他顏色代表有彩色，明度和彩度依照加入有彩色的無彩色比例來決定是高或低。

加進更多的黑變暗後明度會變低，加進更多的白變亮後明度就會變高。

彩度如同字面意思，是鮮豔的程度。彩度變低和明度不一樣，會逐漸變成灰色。

多色漸層樣式範例

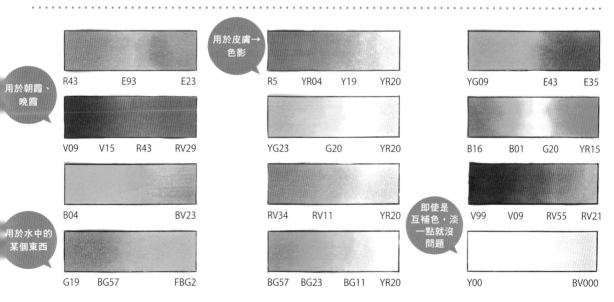

用於皮膚→色影

用於朝霞、晚霞

用於水中的某個東西

即使是互補色，淡一點就沒問題

R43　　E93　　E23

R5　YR04　Y19　YR20

YG09　　E43　　E35

V09　V15　R43　RV29

YG23　　G20　　YR20

B16　　B01　G20　YR15

B04　　　　BV23

RV34　RV11　YR20

V99　V09　RV55　RV21

G19　BG57　FBG2

BG57　BG23　BG11　YR20

Y00　　　　BV000

利用中間色調

雖是小技巧，不過利用這個能使表現的廣度一口氣擴大。

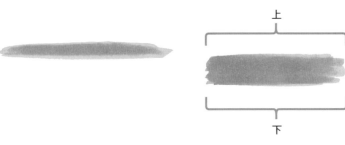

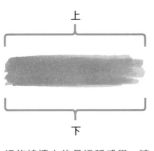

上面暈色的狀態

下面不變般照射

先普通地劃線。還不習慣時會有點粗

這條線擴大後是這種感覺。請想成有上面和下面的長方形

其中一面暈色的技巧

畫成 V 字的 A 的部分暈色後

可以做出這樣的形狀

至於要用在何處……

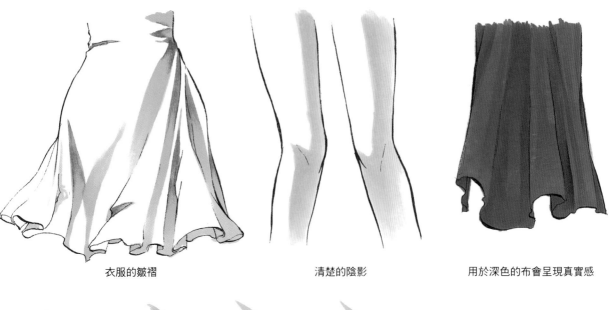

衣服的皺褶

清楚的陰影

用於深色的布會呈現真實感

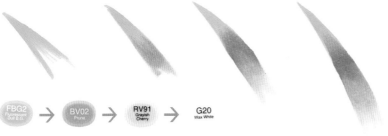

FBG2
Fluorescent
Gull & a. → BV02
Prune → RV91
Grayish
Cherry → G20
Wax White

這樣也能畫出漸層。這也能用於朝霞或晚霞的陰影，或是像珍珠般光線照射的地方，可以塗成顏色改變的禮服等。

眼睛和嘴脣的例子範本

能用於眼睛和嘴脣的顏色例子範本。按照不同形狀會有所改變，像這樣能有各種表現方式。

配合眼睛的表現方式上色

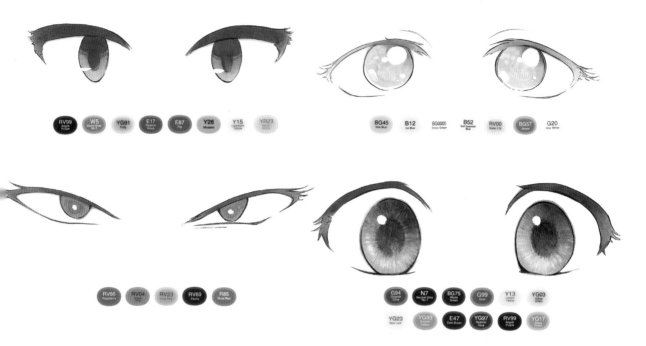

各種類型的嘴脣

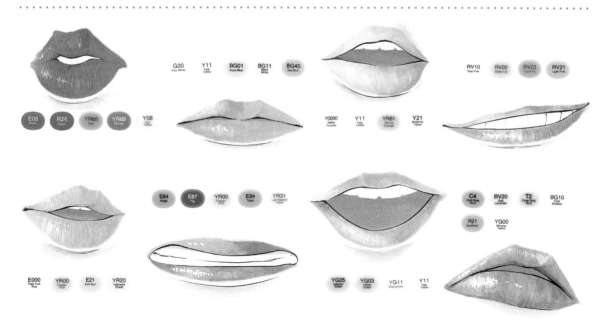

鞋子的例子範本

各種鞋子的範本。在此準備了用 5 種顏色塗成的，以及沒有色數限制塗成的範本。

使用 5 種顏色的鞋子

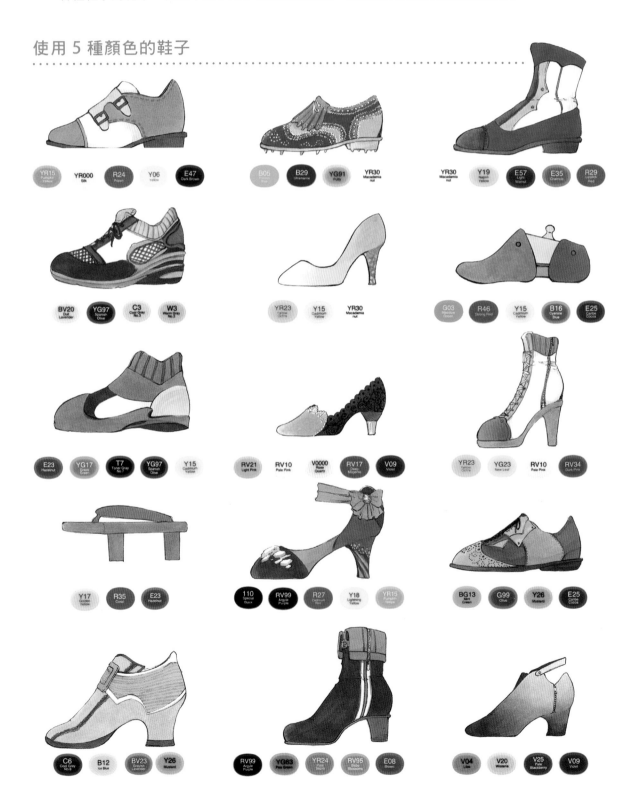

無色數限制塗成的鞋子

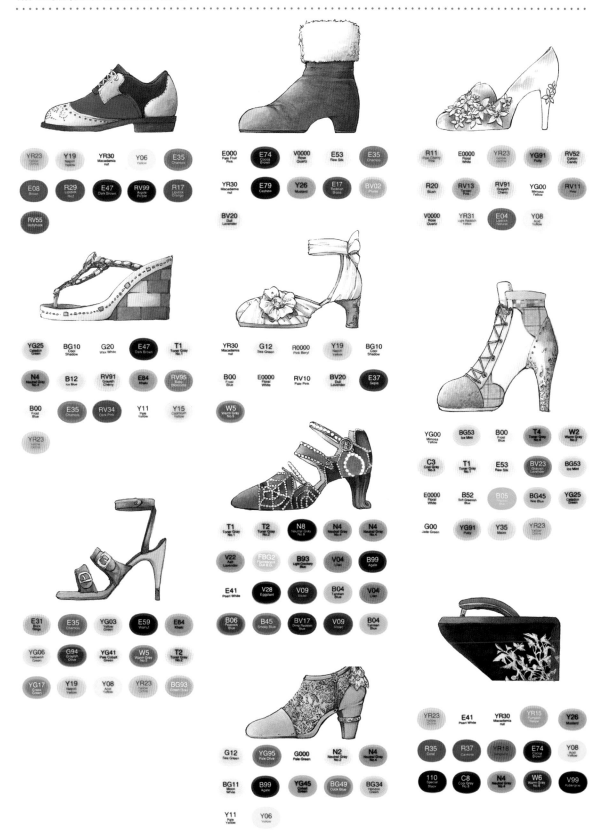

YR23 Yellow Ochre · Y19 Napoli Yellow · YR30 Macadamia nut · Y06 Yellow · E35 Chamois
E08 Brown · R29 Lipstick Red · E47 Dark Brown · RV99 Argyle Purple · R17 Lipstick Orange
RV55 Hollyhock

E000 Pale Fruit Pink · E74 Cocoa Brown · V0000 Rose Quartz · E53 Raw Silk · E35 Chamois
YR30 Macadamia nut · E79 Cashew · Y26 Mustard · E17 Reddish Brass · BV02 Prune
BV20 Dull Lavender

R11 Pale Cherry Pink · E0000 Floral White · YR23 Yellow Ochre · YG91 Putty · RV52 Cotton Candy
R20 Blush · RV13 Tender Pink · RV91 Grayish Cherry · YG00 Mimosa Yellow · RV11 Pink
V0000 Rose Quartz · YR31 Light Reddish Yellow · E04 Lipstick Natural · Y08 Acid Yellow

YG25 Celadon Green · BG10 Cool Shadow · G20 Wax White · E47 Dark Brown · T1 Toner Gray No.1
N4 Neutral Gray No.4 · B12 Ice Blue · RV91 Grayish Cherry · E84 Khaki · RV95 Baby Blossoms
B00 Frost Blue · E35 Chamois · RV34 Dark Pink · Y11 Pale Yellow · Y15 Cadmium Yellow
YR23 Yellow Ochre

YR30 Macadamia nut · G12 Sea Green · R0000 Pink Beryl · Y19 Napoli Yellow · BG10 Cool Shadow
B00 Frost Blue · E0000 Floral White · RV10 Pale Pink · BV20 Dull Lavender · E37 Sepia
W5 Warm Gray No.5

YG00 Mimosa Yellow · BG53 Ice Mint · B00 Frost Blue · T4 Toner Gray No.4 · W2 Warm Gray No.2
C3 Cool Gray No.3 · T1 Toner Gray No.1 · E53 Raw Silk · BV23 Grayish Lavender · BG53 Ice Mint
E0000 Floral White · B52 Soft Greenish Blue · B05 New Blue · BG45 Nile Blue · YG25 Celadon Green
G00 Jade Green · YG91 Putty · Y35 Maize · YR23 Yellow Ochre

E31 Brick Beige · E35 Chamois · YG03 Yellow Green · E59 Walnut · E84 Khaki
YG06 Yellowish Green · G94 Grayish Olive · YG41 Pale Cobalt Green · W5 Warm Gray No.5 · T2 Toner Gray No.2
YG17 Grass Green · Y19 Napoli Yellow · Y08 Acid Yellow · YR23 Yellow Ochre · BG93 Green Gray

T1 Toner Gray No.1 · T2 Toner Gray No.2 · N8 Neutral Gray No.8 · N4 Neutral Gray No.4 · N4 Neutral Gray No.4
V22 Ash Lavender · FBG2 Fluorescent Dull B.G. · B93 Light Crockery Blue · V04 Lilac · B99 Agate
E41 Pearl White · V28 Eggplant · V09 Violet · B04 Tahitian Blue · V04 Lilac
B06 Peacock Blue · B45 Smoky Blue · BV17 Deep Reddish Blue · V09 Violet · B04 Tahitian Blue

G12 Sea Green · YG95 Pale Olive · G000 Pale Green · N2 Neutral Gray No.2 · N4 Neutral Gray No.4
BG11 Moon White · B99 Agate · YG45 Cobalt Green · BG49 Duck Blue · BG34 Horizon Green
Y11 Pale Yellow · Y06 Yellow

YR23 Yellow Ochre · E41 Pearl White · YR30 Macadamia nut · YR15 Pumpkin Yellow · Y26 Mustard
R35 Coral · R37 Carmine · YR18 · E74 Cocoa Brown · Y08 Acid Yellow
110 Special Black · C8 Cool Gray No.8 · N4 Neutral Gray No.4 · W6 Warm Gray No.6 · V99 Aubergine

花樣的畫法

畫花樣時有 2 種模式。

一是，直接忽略皺褶貼上的 Ⓐ。二是，配合皺褶和東西的鼓起，使花樣改變的 Ⓑ。

雖是依照畫成的圖畫風格靈活運用，不過直接貼上的 Ⓐ 比較輕鬆。因為 Ⓑ 必須注意鼓起、圓弧和高低差，所以得動腦筋，而且也必須習慣。

Ⓐ 直接忽略皺褶貼上

Ⓑ 配合皺褶和東西的鼓起，使花樣改變

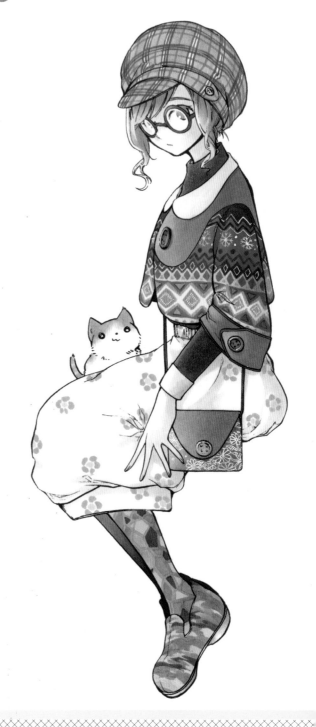

首先是 A 模式的情況。像這樣方格變成沒有歪斜

在 B 模式考慮鼓起就會變成這樣

除了鼓起和圓弧，注意皺褶也要加上高低差。有皺褶的部分的花樣確實歪斜，衣服花樣的說服力就會一口氣增加

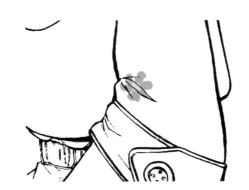

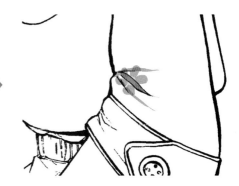

花樣上色時，在形成陰影的地方都使用比原本顏色更深的顏色做出陰影。雖然都用同一種顏色也畫得出來，不過一旦上色後用於花樣的顏色被筆尖延伸就會弄髒，所以各種顏色必須一一上色

可以像這樣上色。配合布料整體的陰影上色吧

方格花樣（範例中帽子的部分）

①用 YR23 畫成直條紋 ➤➤ ②用 YR18 在①的上面劃直線→橫線，盡量畫成正方形 ➤➤ ③ E47 在白色那部分的中央與邊緣共 3 條，橫向分別劃 3 條形成 YR23 的小四角，在交叉的地方加入 Y15 完成

菱形方格

① 用 BG90 加上輪廓，E21、Y11 上色時不要鄰接 ➤➤ ②使用 Y26、YR24 同樣上色 ➤➤ ③在白色的部分塗上 YR31，用 E17 畫 線。E17 太強烈時，不妨變更顏色或者用白色畫虛線

衣服的花樣

無限多種組合

①用 Y11 畫◇，再用 Y08 畫出上下的花樣。訣竅是加入鋸齒狀 ➤➤ ②用 V99 畫◇，再用 YR24 畫◇，然後用 B24 畫△加上去 ➤➤ ③使用 B37、R46、白色收尾

裙子的花樣

十分簡單的碎花

①在△的頂點用 Y35 塗圓點 ➤➤ ②用 R32 畫花瓣。若是白布這樣便完成了 ➤➤ ③想加上顏色時只要讓周圍暈色即可

鞋子的迷彩

①在空間橫向塗上 Y26 ➤➤ ② G19、E35 同樣加上去 ➤➤ ③ 追加 G85、W7、Y23 便完成

襪子的花樣

也可用於彩色玻璃

①用 YR23 畫外框 ➤➤ ②用 BV02、BG01、BG13 上色 ➤➤ ③ BG18、B24、BV08 上色時盡量不要鄰接

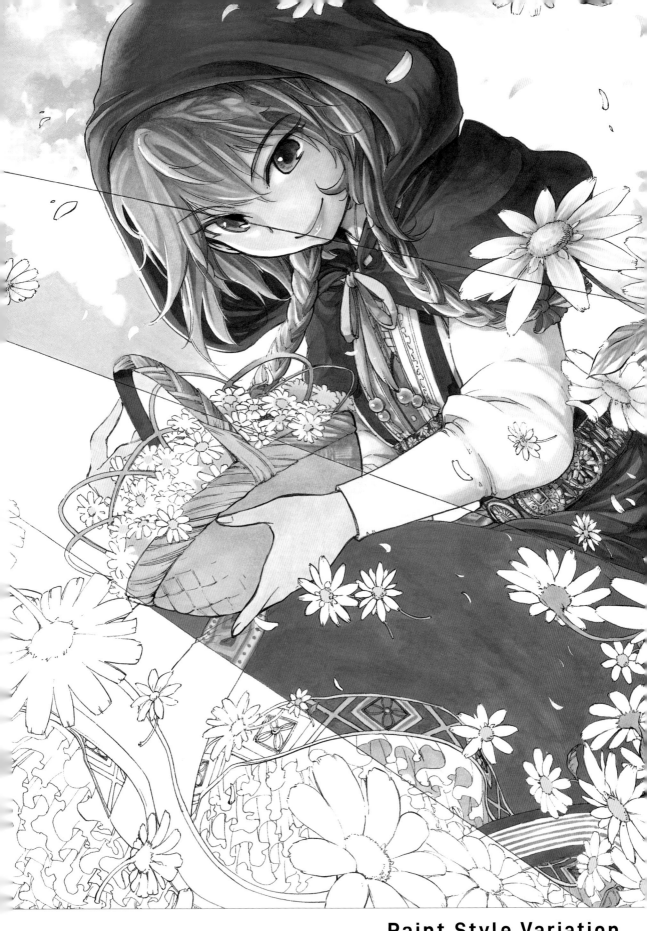

Paint Style Variation

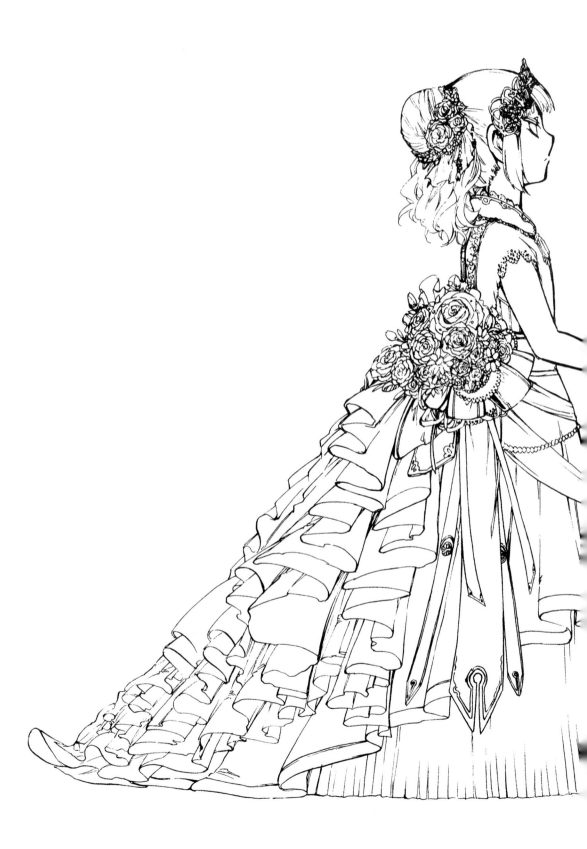

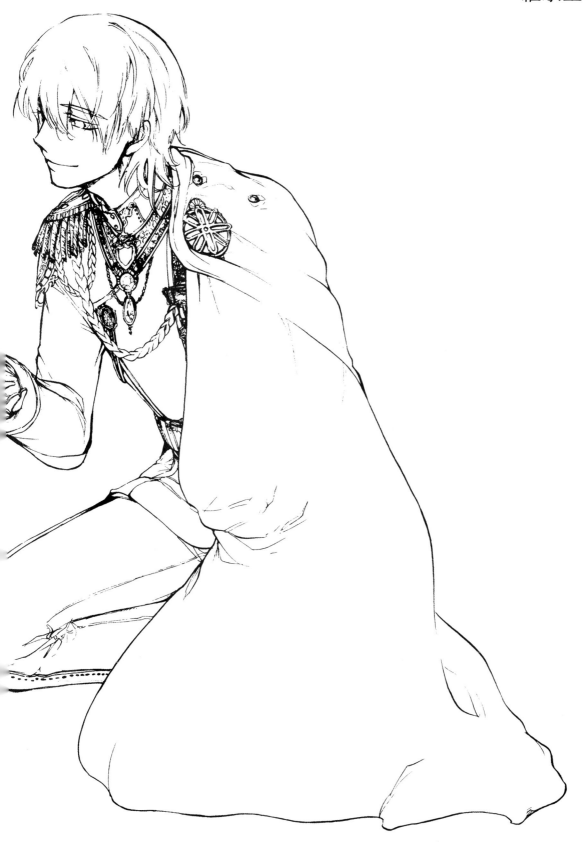

01 光線以 0 統一的暈色塗法

為了用 0 和紙色表現光線，能用較少的色數上色的手法。巧妙利用暈色，就能完成效果不錯的插畫。

Selected Ink

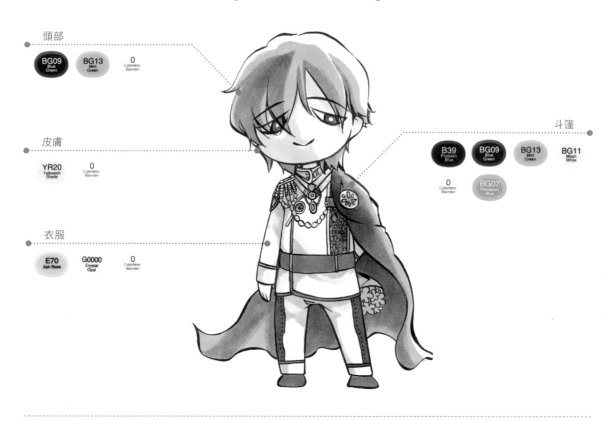

頭部
- BG09 Blue Green
- BG13 Mint Green
- 0 Colorless Blender

皮膚
- YR20 Yellowish Shade
- 0 Colorless Blender

衣服
- E70 Ash Rose
- G0000 Crystal Opal
- 0 Colorless Blender

斗篷
- B39 Prussian Blue
- BG09 Blue Green
- BG13 Mint Green
- BG11 Moon White
- 0 Colorless Blender
- BG07 Petroleum Blue

只有0和1種顏色的塗法

一般是藉由「光線」、「中間色」、「陰影」呈現立體感。

用紙色表現「光線」，塗上「中間色」，「陰影」是「中間色」塗兩次的方法。若是太深的顏色會很勉強，要使用多一點 0。

善用畫筆在臉部上色

1

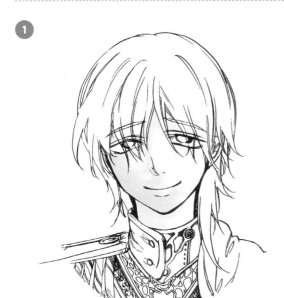

YR20
Yellowish
Shade

用 YR20 塗上陰影。在光線的方向用畫筆拂過般上色。

A

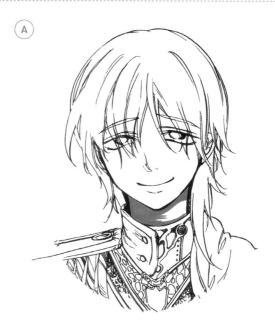

順帶一提暈色的步驟是這種感覺。先塗頸部暈色。

B

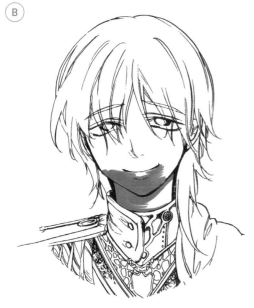

接著塗下巴下方暈色。

C

最後,按照鼻子下方、額頭、右眼下方這樣的步驟。

2

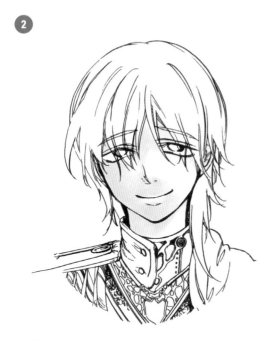

0
Colorless
Blender
　YR20 拂過後用 0 暈色，完成光線的部分。

3

≫

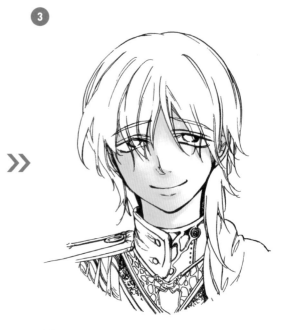

YR20
Yellowish
Shade
　稍微乾燥後，用 YR20 疊塗陰影呈現立體感便完成。因為是用相同顏色疊上，所以不必再畫漸層。

EX

E21
Soft Sun
　在 3 並非疊塗陰影的部分，使用 E21 就會變成這樣。

EX

YR23
Yellow
Ochre
0
Colorless
Blender
　同樣使用 YR23 和 0 的結果。

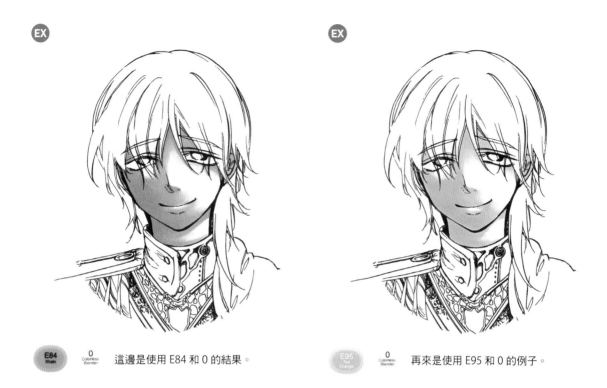

EX E84 Khaki 0 Colorless Blender 這邊是使用 E84 和 0 的結果。

EX E95 Pale Orange 0 Colorless Blender 再來是使用 E95 和 0 的例子。

注意髮流描繪頭髮

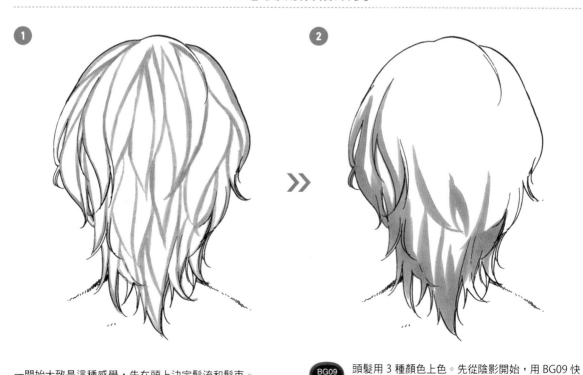

1 一開始大致是這種感覺,先在頭上決定髮流和髮束。

2 BG09 Blue Green 頭髮用 3 種顏色上色。先從陰影開始,用 BG09 快速地上色。

3

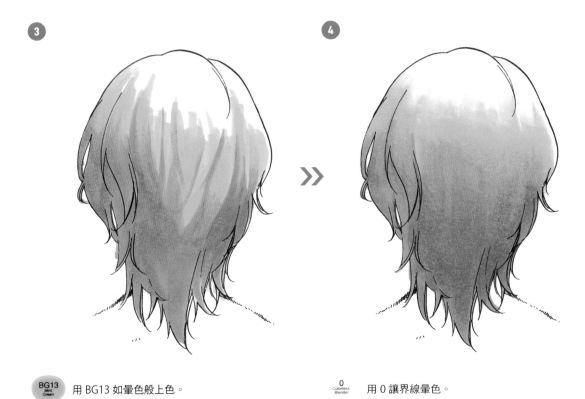

4

BG13
Mint
Green
用 BG13 如暈色般上色。

0
Colorless
Blender
用 0 讓界線暈色。

5

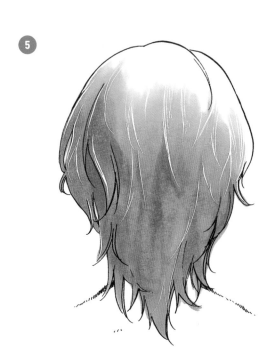

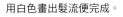

EX

用白色畫出髮流便完成。

畫髮束時，想成「畫髮束的陰影」，而不是「畫髮束」，
用 COPIC 加工吧。

淡色的手套

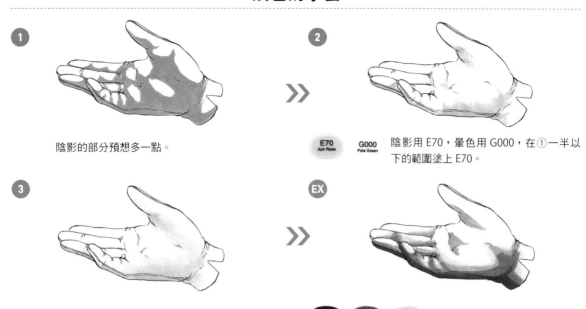

① 陰影的部分預想多一點。

E70 Ash Rose　**G000** Pale Green

② 陰影用 E70，暈色用 G000，在①一半以下的範圍塗上 E70。

③
G000 Pale Green　**0** Colorless Blender

用 G000 暈色，變成①的 1 ～ 2/3 的範圍（以設想的光線強度，調整這個分量）。繼續用 0 暈色融合便完成。

EX

110 Special Black　**W7** Warm Gray No.7　**W4** Warm Gray No.4　**N2** Neutral Gray No.2

用更少顏色做漸層時，要用相似的顏色上色，此外還必須判斷多深多淡。如果想要安全一點，深→0 的漸層就購買 0 的瓶子，用大量的 0 強制暈色，或者 4 種顏色＋0 的選單組合也不錯。

⑤
BV04 Blue Berry　**0** Colorless Blender

雖然像 G000 這種淡色為中間色時沒問題，不過更深的顏色無法用 0 變模糊。例如這是用 0 將 BV04 暈色的結果。

⑥
B12 Ice Blue　**0** Colorless Blender

這種情況，就加上一種比 BV04 更淡，和 BV04 同系統的顏色，然後用 0 暈色。這是加了 B12 之後，用 0 暈色的結果。

⑦
BV02 Prune　**0** Colorless Blender

淡色→0 的情況不用特別留意就能完成。初學者不妨從這裡開始。

⑧

R85 → R02 → 0

R85 → 0

R85 Rose Red　**R02** Rose Salmon　**0** Colorless Blender

顏色越深，只用 0 暈色就越難，因此得增加中間色。

0 能夠非常強力地暈色，但是並非對應所有顏色。隨著顏色不同，在 0 能對應之前有時需要好幾種顏色。當然用瓶子等大量的 0 強制暈色也行。要大量使用 0，或是備齊顏色，請依自己的風格決定。

掌握皺褶與陰影

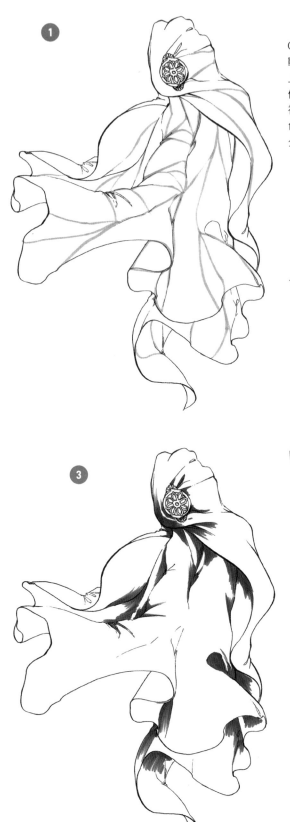

①

COPIC 不適合在大範圍上色。挑戰大範圍時要進行劃分，一一地上色，就能漂亮地完成。因為這個例子是布，所以要活用變成皺褶的部分，上色前先在腦中區分色塊。雖然這個例子非常過度地分割，不過要以這樣的印象進行。

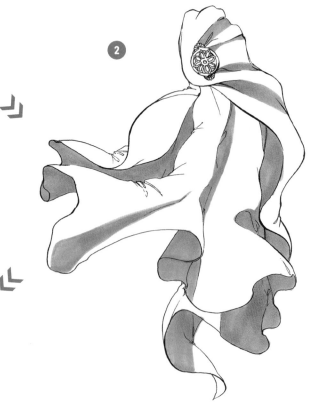

②

接下來決定哪邊是前面的部分，或後面的部分。這是確認影子落在哪邊並且記住的作業，所以和①的劃分無關，而是分成前後的色塊。在此著色的部分就是形成陰影的色塊。

③

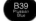

B39
Prussian
Blue

最深的顏色出現的部分塗上 B39。

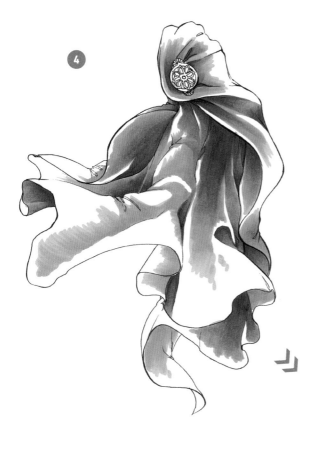

④

將 B39 用 BG09 → BG07 暈色。
因為還有 3 色階段，所以上色時
一面依據這點一面留下空白。

⑤

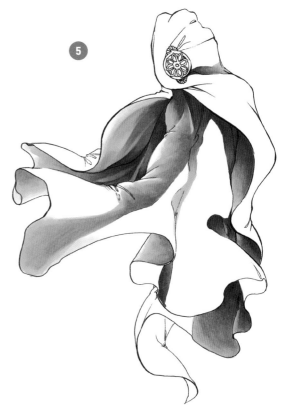

用 BG13 → BG11 → 0 暈色。實
際上這樣劃分，在每個地方上色。

⑥

最後加上白色便完成。

以淡色→深色上色

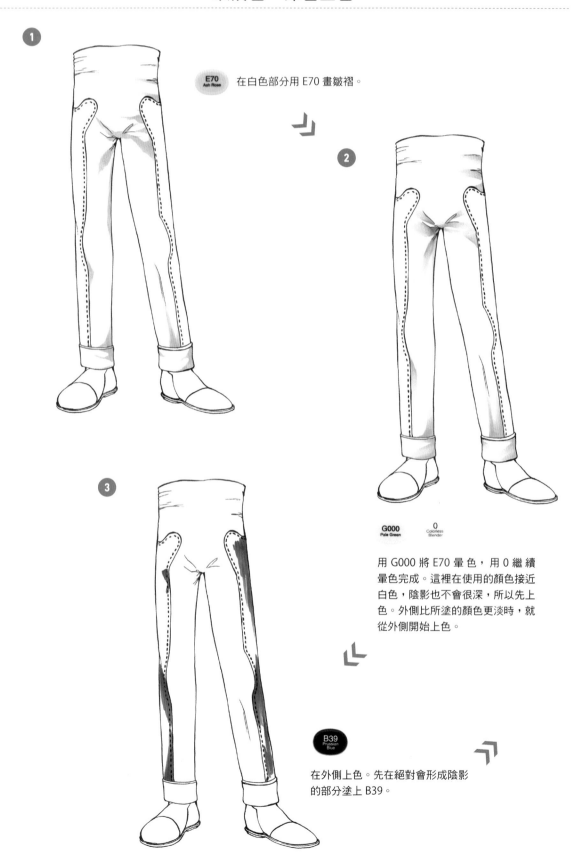

①

E70
Ash Rose

在白色部分用 E70 畫皺褶。

②

G000
Pale Green　**0**
Colorless Blender

用 G000 將 E70 暈色，用 0 繼續暈色完成。這裡在使用的顏色接近白色，陰影也不會很深，所以先上色。外側比所塗的顏色更淡時，就從外側開始上色。

③

B39
Prussian Blue

在外側上色。先在絕對會形成陰影的部分塗上 B39。

4

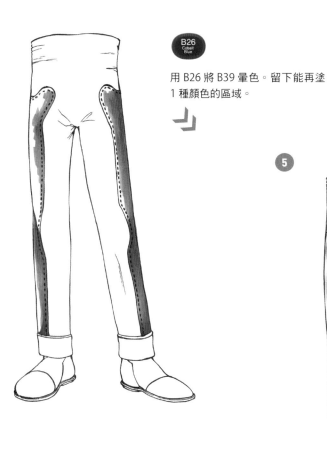

B26
Cobalt
Blue

用 B26 將 B39 暈色。留下能再塗
1 種顏色的區域。

5

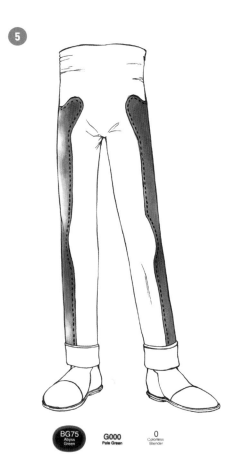

BG75
Abyss
Green

G000
Pale Green

0
Colorless
Blender

從 B39、B26 的上面塗上 BG75，
直接 G000 → 0 暈色便完成。

EX

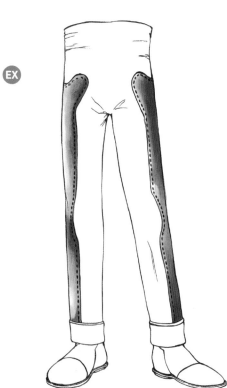

想畫成黃光和綠光的例子。⑤的作業是從藍色
陰影開始，畫成別種顏色的光芒時也是讓藍色
融合的作業，因此能透過同樣的步驟變更顏
色。左 為 B39 → B26 → YG17 → G21 → 0，
右為 B39 → B26 → E25 → YR23 → Y08 → 0。
但是，如果是和藍色隔很遠的顏色——紅色
系，就必須大幅變更中間色。

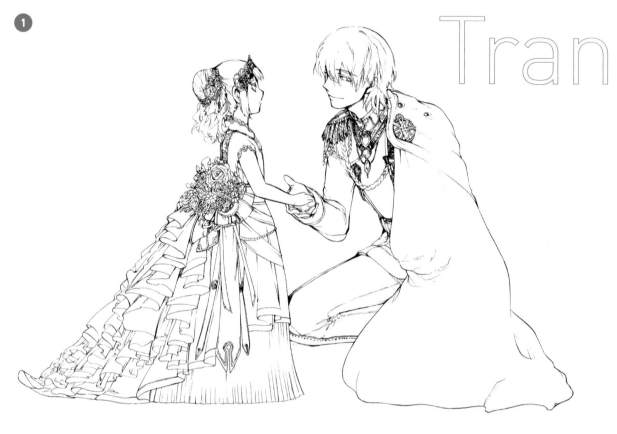

Tran

Progress ≫

2

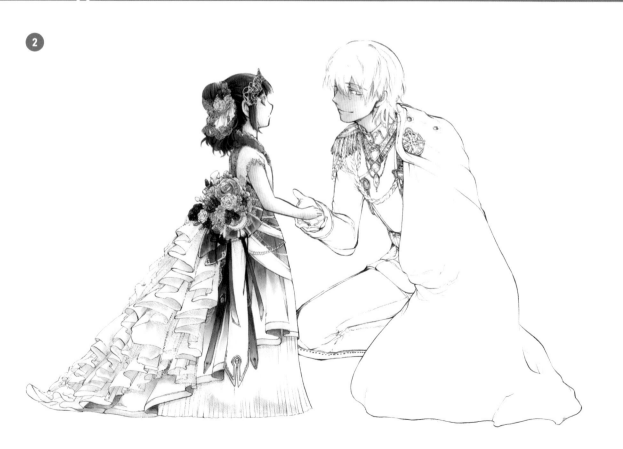

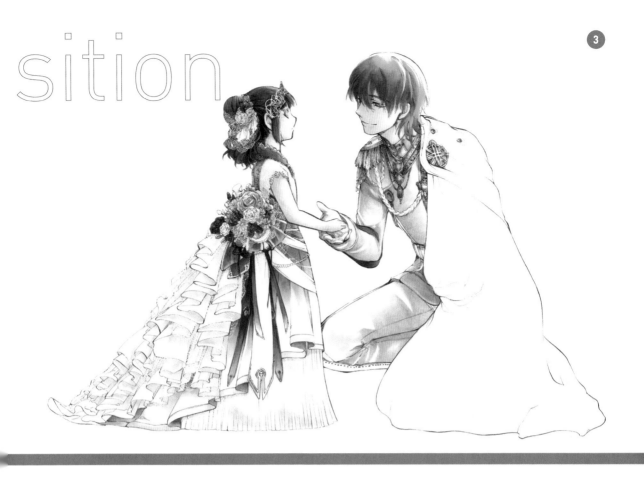

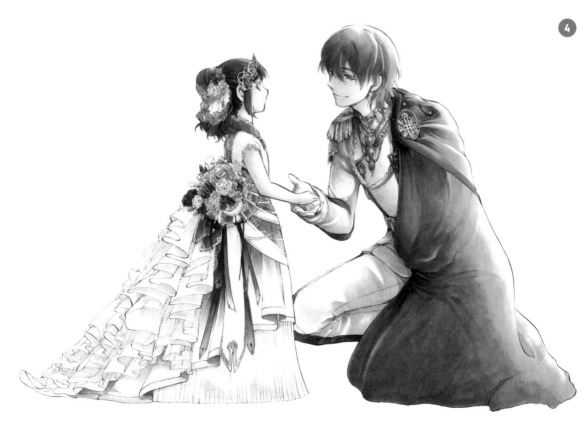

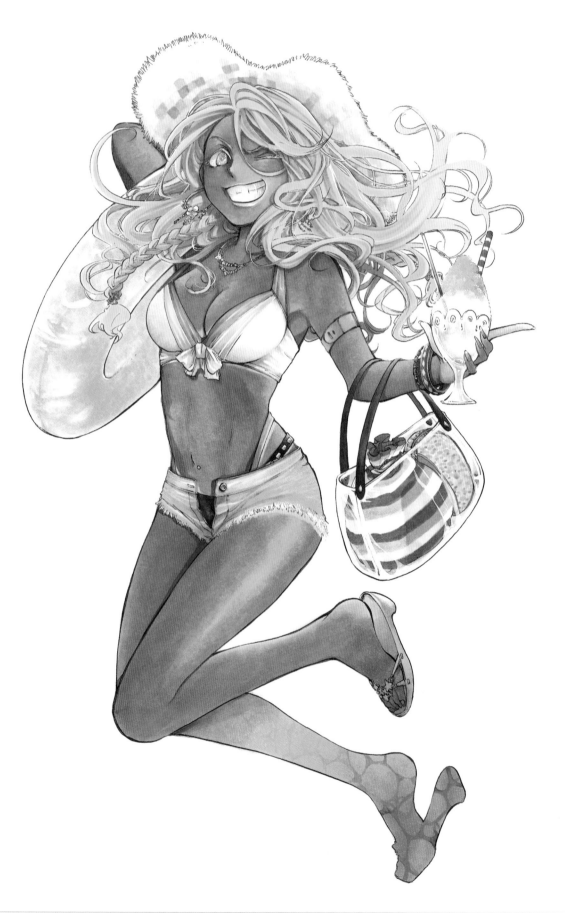

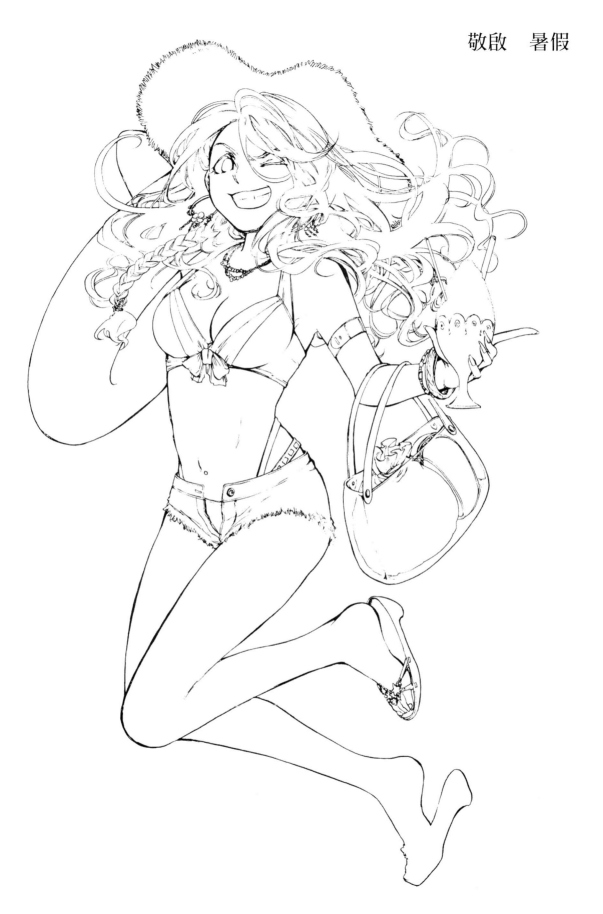

只有陰影不使用暈色的塗法

雖然會使用基本的暈色，但是陰影部分仔細描繪的手法。是有點像動畫的上色方式。推薦給不擅長漸層的人。

Selected Ink

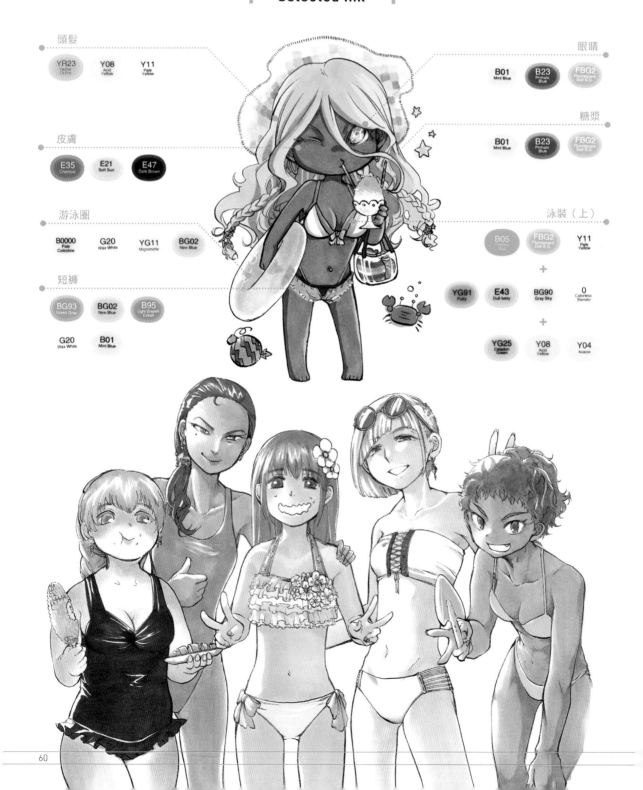

頭髮

YR23 Yellow Ochre　Y08 Acid Yellow　Y11 Pale Yellow

皮膚

E35 Chamois　E21 Soft Sun　E47 Dark Brown

游泳圈

B0000 Pale Celestine　G20 Wax White　YG11 Mignonette　BG02 New Blue

短褲

BG93 Green Gray　BG02 New Blue　B95 Light Grayish Cobalt

G20 Wax White　B01 Mint Blue

眼睛

B01 Mint Blue　B23 Phthalo Blue　FBG2 Fluorescent Dull B.G

糖漿

B01 Mint Blue　B23 Phthalo Blue　FBG2 Fluorescent Dull B.G

泳裝（上）

B05 Phthalo Blue　FBG2 Fluorescent Dull B.G　Y11 Pale Yellow

＋

YG91 Putty　E43 Dull Ivory　BG90 Gray Sky　0 Colorless Blender

＋

YG25 Celadon Green　Y08 Acid Yellow　Y04 Acacia

如水面般的眼眸

①

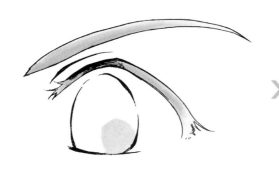

B01
Mint Blue

用 B01 加上淺色塊。

②

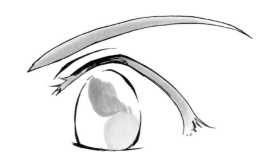

B23
Phthalo
Blue

用 B23 畫成放在上面。外眼角側省略。

③

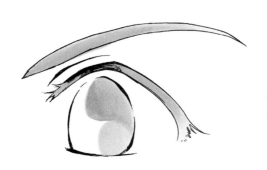

FBG2
Fluorescent
Dull B.G.

B52
Soft Greenish
Blue

用 FBG2 和 B52 將②暈色。加上 FBG2 之後，看起來就會閃閃發光。

④

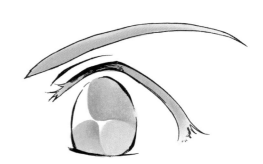

B23
Phthalo
Blue

B52
Soft Greenish
Blue

FBG2
Fluorescent
Dull B.G.

左下方也用相同顏色上色。下方 B23 的比例低一點。

⑤

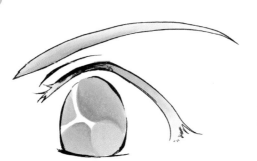

B52
Soft Greenish
Blue

FBG2
Fluorescent
Dull B.G.

右上再塗一塊。這裡不使用 B23。重點是間隔留下空白。

⑥

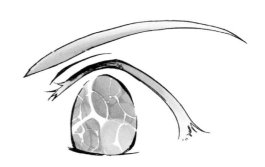

B23
Phthalo
Blue

用 B23 畫出水的圖案。再從上面用白色畫出水的圖案便完成！

曬黑的臉

① ②

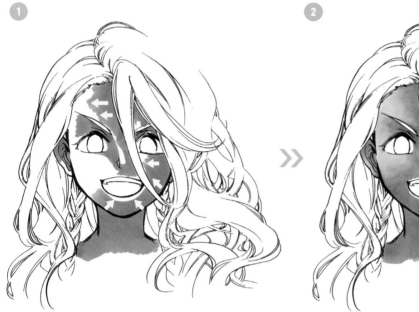

E35 Chamois　用 E35 厚厚地上色，沿著臉部的圓弧從輪廓部分往鼻子上色。但是額頭往橫向塗色。

E21 Soft Sun　用 E21 暈色。如果想讓嘴脣加上顏色，上色時就要避開。

③ EX

E47 Dark Brown　用 E47 加上陰影。在此清楚地加上便完成。

塗成動畫風格的例子。

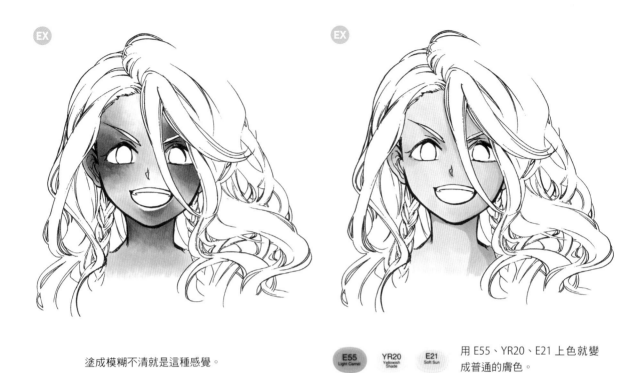

塗成模糊不清就是這種感覺。

E55 Light Camel　YR20 Yellowish Shade　E21 Soft Sun

用 E55、YR20、E21 上色就變成普通的膚色。

呈波浪狀的金髮

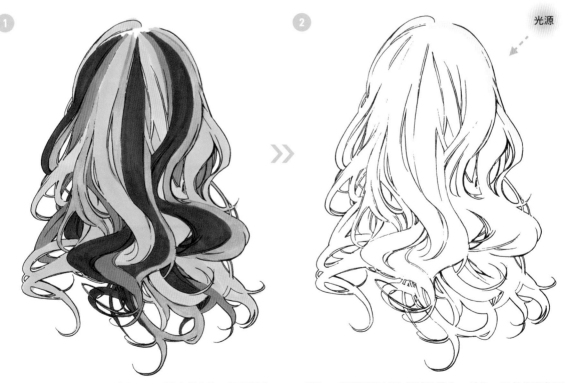

光源

1 先大略掌握頭髮。在此大致上是這種髮束的印象。這種髮束越多，看起來就越是清爽柔順的頭髮。

2 Y11 Pale Yellow　光線側用 Y11 細膩地塗上。首先，用外框圍起不想超出範圍的部分。

3

Y11
Pale Yellow

從上方往中心塗滿就不會超出範圍。

4

Y11
Pale Yellow

在頭髮的「中間、下方」光線照射的地方加上 Y11。

5

Y08
Acid Yellow

Y11
Pale Yellow

用 Y08 塗上中間色。依個人喜好各處用 Y11 暈色。

6

YR23
Yellow Ochre

用 YR23 加上陰影便完成。

辮子編髮

① 和整體的頭髮相同，大略決定是怎樣的髮束。

② Y11 Pale Yellow　快速地用 Y11 上色。

③ Y08 Acid Yellow　用 Y08 塗中間色。

④ YR23 Yellow Ochre　用 YR23 塗上陰影便完成。

⑤ 依個人喜好加上白色。

EX 暈色描繪時會變成這種感覺。

曬黑的肌膚和陰影的表現方式

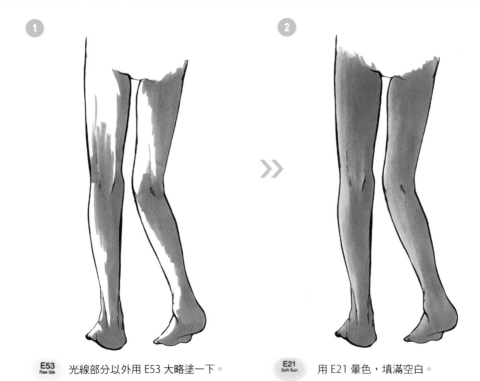

E53
Raw Silk
光線部分以外用 E53 大略塗一下。

E21
Soft Sun
用 E21 暈色，填滿空白。

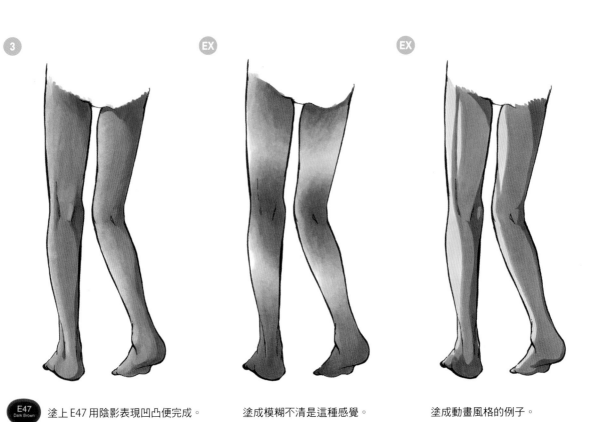

E47
Dark Broen
塗上 E47 用陰影表現凹凸便完成。

塗成模糊不清是這種感覺。

塗成動畫風格的例子。

泳裝和短褲的質感

 1 塗了 B05 之後，用 FBG02 把光塗成粗線。做出幾條光的線條（白色部分），然後稍微連接。

 2 Y11 Pale Yellow 在①做出的光線部分塗上 Y11，盡量不要超出範圍。因為要是超出範圍，藍色的地方就會變成綠色。

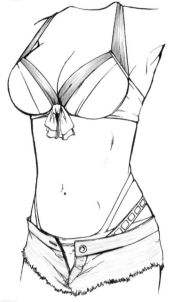

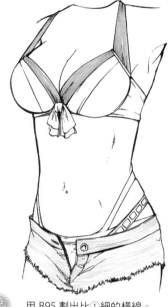

 用 BG02 畫出不規則的橫線。

 B95 Light Grayish Cobalt 用 B95 劃出比①細的橫線。

 3 YG91 Putty 塗上 YG91 比陰影略大一點。然後用 BG90 暈色。

BG90 Gray Sky

 4 0 Colorless Blender 用 0 將 BG90 暈色呈現圓弧，再用 E42 添加強調重點。

E42 Sand White

BG93 Green Gray 用 BG93 畫出皺褶。

 B95 Light Grayish Cobalt　B01 Mint Blue 用 B95 塗上皺褶根部，然後用 B01 整體再劃一次橫線。

YG25
Celadon
Green

Y08
Acid
Yellow

Y04
Acacia

和藍色相同，以 YG25 → Y08 → Y04 塗
在正中間的布。

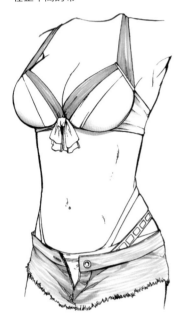

G20
Wax White

淡淡地疊上 G20。

6 用白色加上光澤便完成。

加上白色便完成。

1

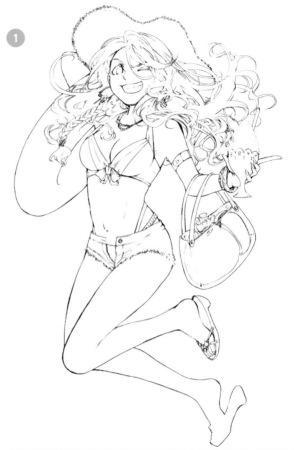

Progress >>

2

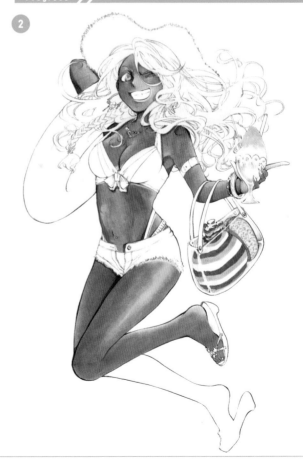

Transition

03

幾乎不畫陰影，以漸層表現的塗法

不加上影色，藉由在漸層的地方變更顏色，看起來就像影子的手法。能獲得設計畫般的氛圍，也能抑制色數。

Selected Ink

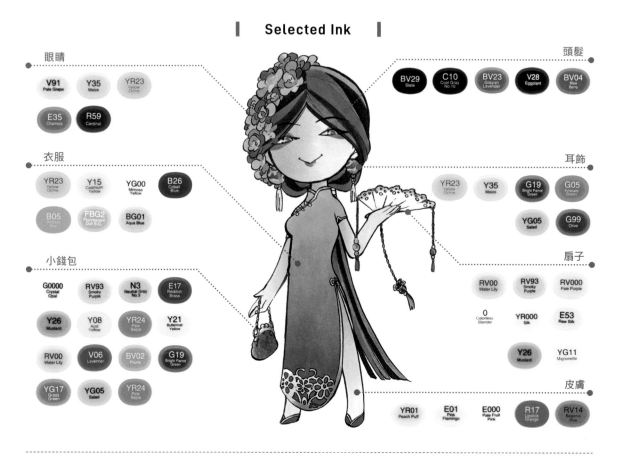

眼睛
- V91 Pale Grape
- Y35 Maize
- YR23 Yellow Ochre
- E35 Chamois
- R59 Cardinal

衣服
- YR23 Yellow Ochre
- Y15 Cadmium Yellow
- YG00 Mimosa Yellow
- B26 Cobalt Blue
- B05 Process Blue
- FBG2 Fluorescent Dull 藍色
- BG01 Aqua Blue

小錢包
- G0000 Crystal Opal
- RV93 Smoky Purple
- N3 Neutral Gray No.3
- E17 Reddish Brass
- Y26 Mustard
- Y08 Acid Yellow
- YR24 Pale Sepia
- Y21 Buttercup Yellow
- RV00 Water Lily
- V06 Lavender
- BV02 Prune
- G19 Bright Parrot Green
- YG17 Grass Green
- YG05 Salad
- YR24 Pale Sepia

頭髮
- BV29 Slate
- C10 Cool Gray No.10
- BV23 Grayish Lavender
- V28 Eggplant
- BV04 Blue Berry

耳飾
- YR23 Yellow Ochre
- Y35 Maize
- G19 Bright Parrot Green
- G05 Emerald Green
- YG05 Salad
- G99 Olive

扇子
- RV00 Water Lily
- RV93 Smoky Purple
- RV000 Pale Purple
- 0 Colorless Blender
- YR000 Silk
- E53 Raw Silk
- Y26 Mustard
- YG11 Mignonette

皮膚
- YR01 Peach Puff
- E01 Pink Flamingo
- E000 Pale Fruit Pink
- R17 Lipstick Orange
- RV14 Begonia Pink

藉由濃淡呈現立體感

1

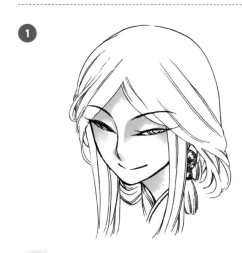

YR01 Peach Puff　用 YR01 塗在要上陰影的部分。

2

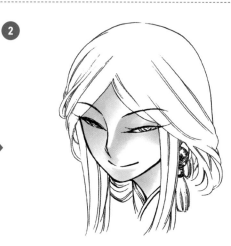

E01 Pink Flamingo　用 E01 將影子暈色。

3

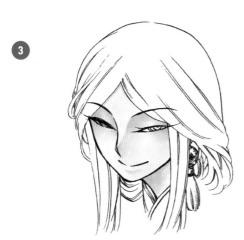

E000
Pale Fruit
Pink

用 E000 將整體暈色。

4

R17
Lipstick
Orange

RV14
Begonia
Pink

R32
Peach

在外眼角周圍畫出輪廓用 R17 加上顏色，然後用 RV14 和 R32 做出漸層便完成。

EX

B95
Light Grayish
Cobalt

BG53
Ice Mint

別種顏色樣式 1。用 B95 畫框再用 BG53 暈色。

EX

E35
Chamois

Y08
Acid
Yellow

別種顏色樣式 2。用 E35 畫框再用 Y08 暈色。

EX

肌膚採動畫塗法時是這種感覺。

EX

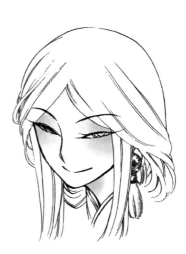

淡色的暈色塗法則是這種感覺。

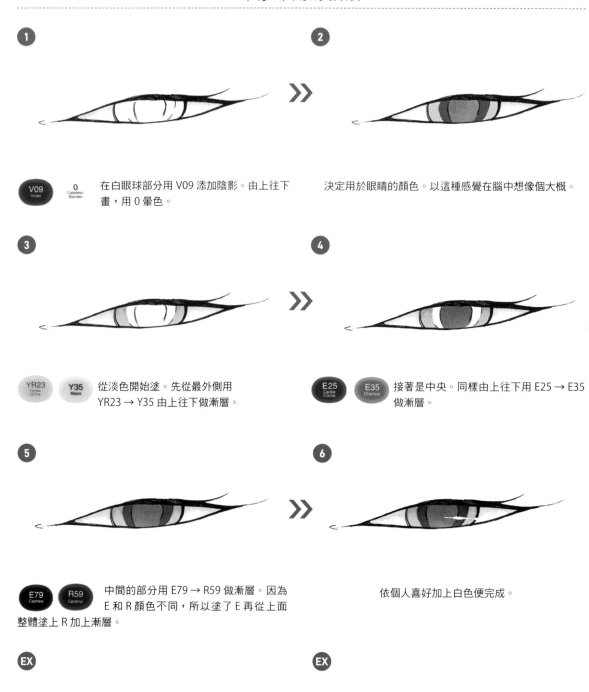

①

V09 Violet　0 Colorless Blender

在白眼球部分用 V09 添加陰影。由上往下畫,用 0 暈色。

②

決定用於眼睛的顏色。以這種感覺在腦中想像個大概。

③

YR23 Yellow Ochre　Y35 Maize

從淡色開始塗。先從最外側用 YR23 → Y35 由上往下做漸層。

④

E25 Caribe Cocoa　E35 Chamois

接著是中央。同樣由上往下用 E25 → E35 做漸層。

⑤

E79 Cashew　R59 Cardinal

中間的部分用 E79 → R59 做漸層。因為 E 和 R 顏色不同,所以塗了 E 再從上面整體塗上 R 加上漸層。

⑥

依個人喜好加上白色便完成。

EX

別種顏色例子 1。以藍色系統一。

EX

別種顏色例子 2。以綠色系統一。

稍微抹口紅的嘴脣

1

E0000 Floral White　0 Colorless Blender

用 E0000 決定形狀，然後用 0 在一開始加上光芒。

1.5

>>

因為①不好理解，所以用別種顏色塗成這個例子。

2

>>

R17 Lipstick Orange

從形成陰影的方向塗上 R17。

3

RV14 Begonia Pink　E0000 Floral White

用 RV14 將 R17 暈色，再用 E0000 將這 2 色暈色並連接到 0。

4

加上白色便完成。

EX

從中央像汙點般讓顏色擴散的例子。

EX

從中央往左右擴散般塗色的例子。

EX

從外側往中央暈色的例子。

寬鬆的黑髮

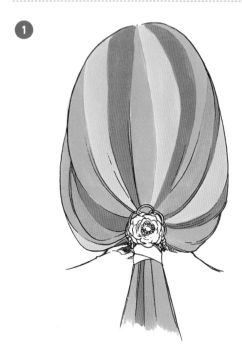

① 先做準備。以這種感覺在頭上區分色塊。在此想成帶子，而不是髮束。

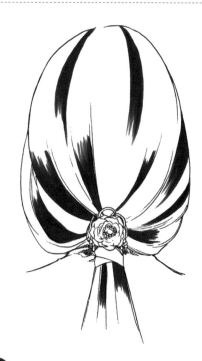

② **C10** Cool Gray No.10　在剛才想好的色塊塗上 C10，不要鄰接。

③ **BV29** Slate　**V28** Eggplant　**BV23** Grayish Lavender　用 BV29 → V28 → BV23 將塗上 C10 的色塊做漸層。

④ **V28** Eggplant　**BV23** Grayish Lavender　接著在空出的幾個地方，用 V28 → BV23 做漸層。

5

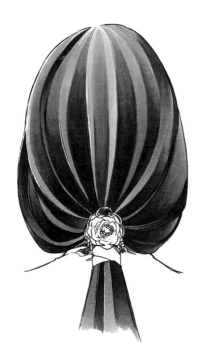

 BV29 Slate V28 Eggplant BV23 Grayish Lavender　在③塗色的部分旁邊，以反方向加上漸層。

6

 BV04 Blue Berry BV23 Grayish Lavender　在 BV04 和 V28 的漸層加上用 BV23 暈色，作為強調重點。

7

沿著髮流，依個人喜好畫白線便完成。

EX

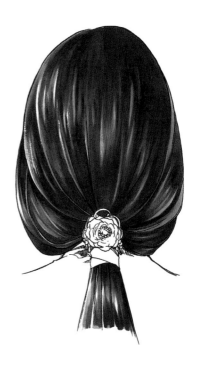

使用相同顏色做光澤塗層的例子。

旗袍和皺褶

YR23
Yellow
Ochre

Y15
Cadmium
Yellow

從外側邊緣的金色開始塗。
用 YR23 → Y15 上色。

YG00
Mimosa
Yellow

用 YG00 塗邊緣整體便結束。

衣服的部分，一開始在腦中以這種感
覺區分色塊。

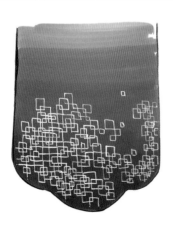

用白色描繪
旗袍圖案的例子

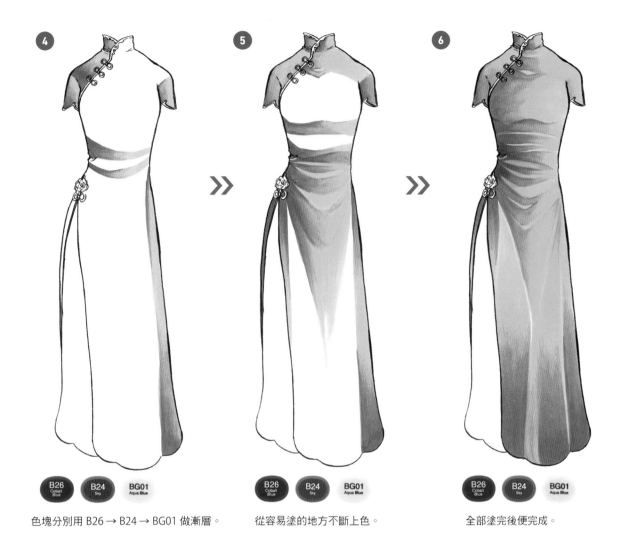

④

⑤

⑥

| B26 Cobalt Blue | B24 Sky | BG01 Aqua Blue |

色塊分別用 B26 → B24 → BG01 做漸層。

| B26 Cobalt Blue | B24 Sky | BG01 Aqua Blue |

從容易塗的地方不斷上色。

| B26 Cobalt Blue | B24 Sky | BG01 Aqua Blue |

全部塗完後便完成。

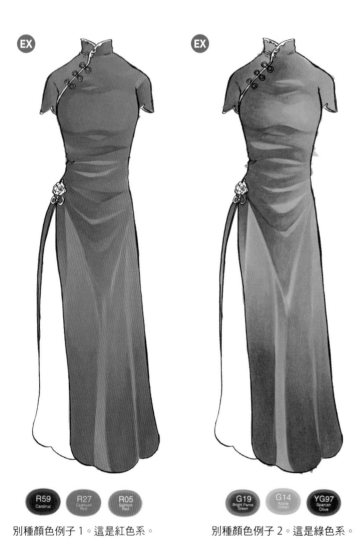

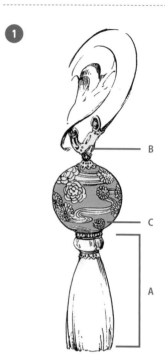

1

在頭決定大致的顏色。因為從淡色開始塗，所以是以 A → B → C 的順序。

R59 Cardinal　R27 Cadmium Red　R05 Salmon Red

別種顏色例子 1。這是紅色系。

G19 Bright Parrot Green　G14 Apple Green　YG97 Spanish Olive

別種顏色例子 2。這是綠色系。

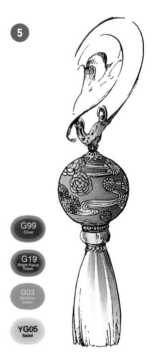

5

G99 Olive

G19 Bright Parrot Green

G03 Meadow Green

YG05 Salad

C 的部分。從陰影往光源，用 G99 → G19 → G03 → YG05 上色。

耳飾的強調重點

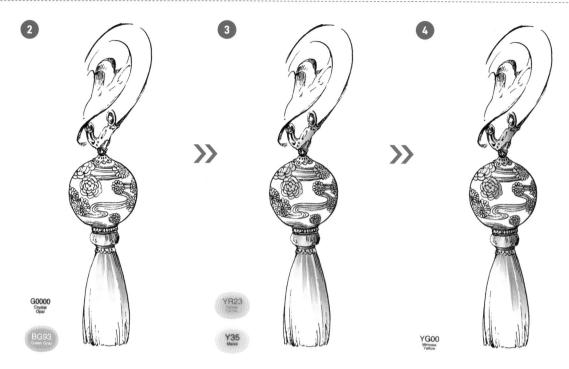

② 從 A 開始塗。用 G0000 塗耳垂部分的底色,再用 BG93 從上面加上漸層。從光線照射的另一邊區分色塊,讓 BG93 的比例減少。

③ 塗 B 的陰影。用 YR23 → Y35 分別塗圖案。

④ 用 YG00 加上光線 B 便完成。

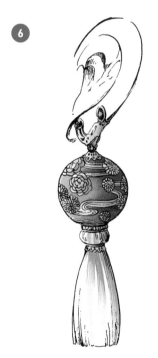

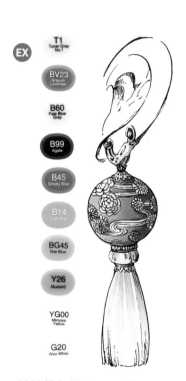

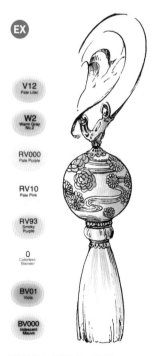

⑥ B 的部分配合圖案,C 配合球體加上白色便完成。

ᴱˣ 別種顏色例子 1。耳根用 BV23、B60、T1;球體用 B99、B45、B14、BG45;耳垂用 Y26、YG00、G20。

ᴱˣ 別種顏色例子 2。耳根用 V12、W2、RV000;球體用 RV10、RV93、0;耳垂用 BV01、BV000、0。

淡色的扇子

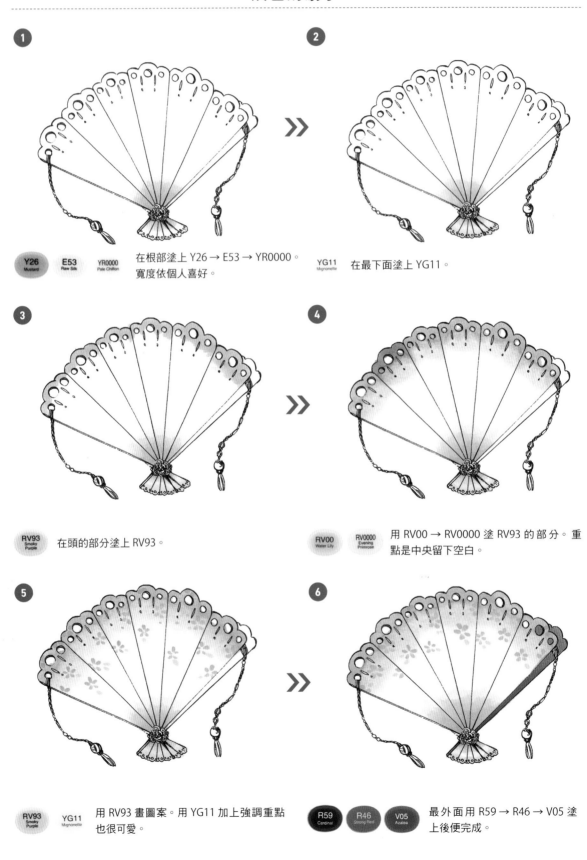

1 | **Y26** Mustard | **E53** Raw Silk | **YR0000** Pale Chiffon
在根部塗上 Y26 → E53 → YR0000。寬度依個人喜好。

2 | **YG11** Mignonette
在最下面塗上 YG11。

3 | **RV93** Smoky Purple
在頭的部分塗上 RV93。

4 | **RV00** Water Lily | **RV0000** Evening Primrose
用 RV00 → RV0000 塗 RV93 的部分。重點是中央留下空白。

5 | **RV93** Smoky Purple | **YG11** Mignonette
用 RV93 畫圖案。用 YG11 加上強調重點也很可愛。

6 | **R59** Cardinal | **R46** Strong Red | **V05** Azalea
最外面用 R59 → R46 → V05 塗上後便完成。

EX

B45
Smoky Blue
B01
Mint Blue
BG0000
Snow Green
Y08
Acid
Yellow

頭的部分用 B54→B01→BG0000，邊緣用 Y08 上色的例子。

EX

G14
Alpine
Green
YG23
New Leaf
G0000
Crystal
Opal
BV02
Prune

頭的部分用 G14 → YG23 → G0000，邊緣用 BV02 上色的例
子。

蛙嘴式小錢包

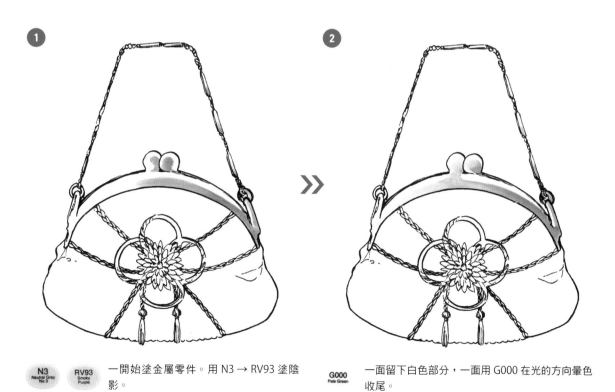

1

N3
Neutral Gray
No.3
RV93
Smoky
Purple

一開始塗金屬零件。用 N3 → RV93 塗陰
影。

2

G000
Pale Green

一面留下白色部分，一面用 G000 在光的方向暈色
收尾。

3

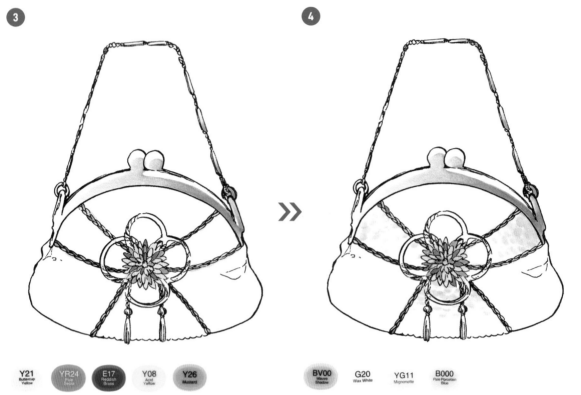

Y21 Buttercup Yellow	YR24 Pale Sepia	E17 Reddish Brass	Y08 Acid Yellow	Y26 Mustard

花和細繩用 Y21、YR24、E17、Y08、Y26 塗成不要鄰接。

4

BV00 Mauve Shadow	G20 Wax White	YG11 Mignonette	B000 Pale Porcelain Blue

本體用 BV00、G20、YG11、B000 塗成不要鄰接。塗成半圓形就會像鱗片。

5

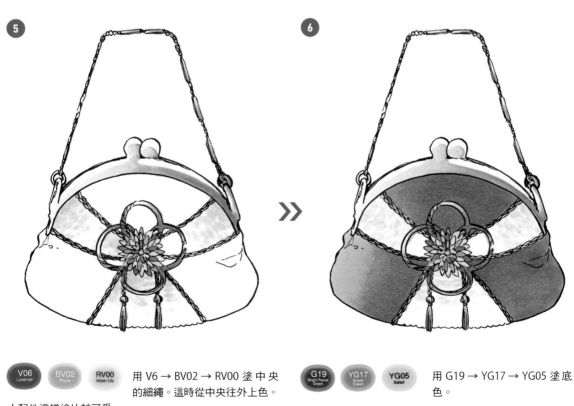

V06 Lavender	BV02 Prune	RV00 Water Lily

小配件這樣塗比較可愛。

用 V6 → BV02 → RV00 塗中央的細繩。這時從中央往外上色。

6

G19 Bright Parrot Green	YG17 Grass Green	YG05 Salad

用 G19 → YG17 → YG05 塗底色。

7

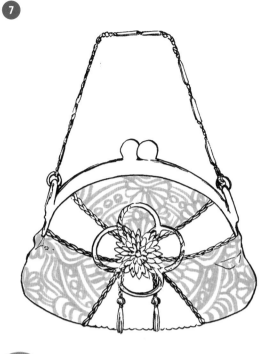

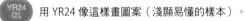

YR24
Pale
Sepia

用 YR24 像這樣畫圖案（淺顯易懂的樣本）。

8

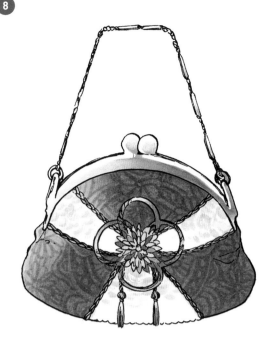

加上白色便完成。

Progress 》》 Next 》》

1

Transition

②

Progress >>

③

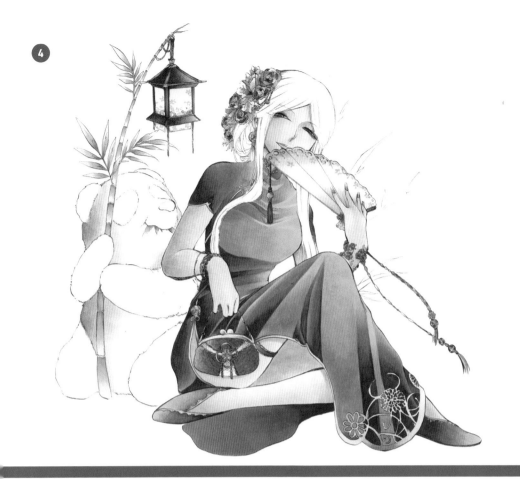

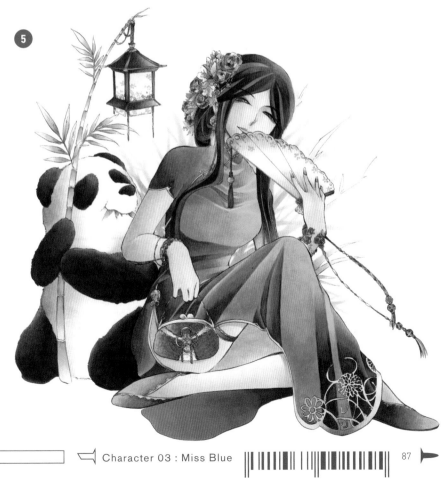

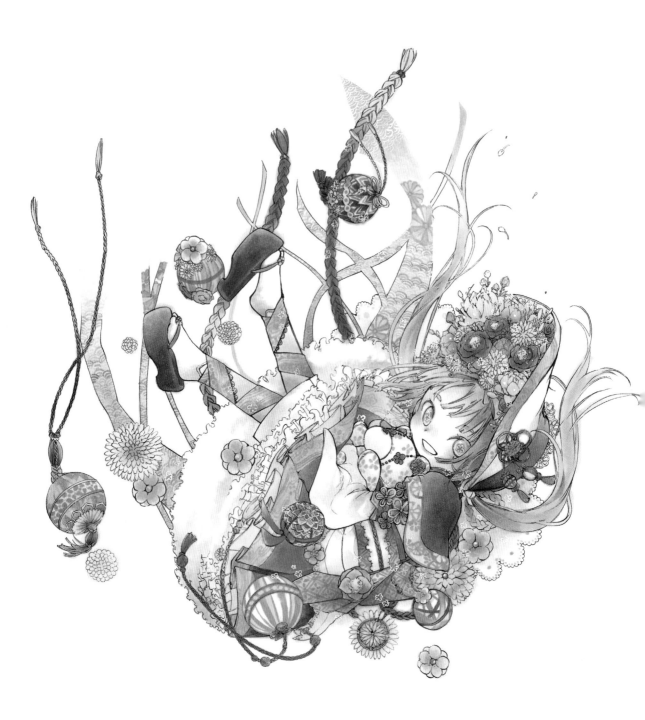

大量使用淡色的暈色塗法

使用許多色數，並且藉由暈色，變成氛圍輕柔的圖畫的手法。用淡色暈色到超出範圍，所以能輕鬆地上色。

Selected Ink

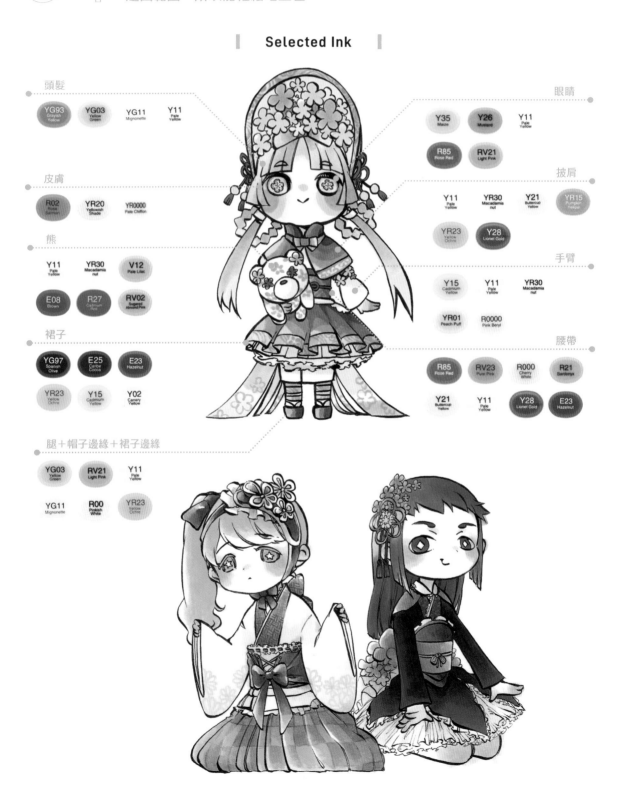

頭髮
- YG93 Grayish Yellow
- YG03 Yellow Green
- YG11 Mignonette
- Y11 Pale Yellow

皮膚
- R02 Rose Salmon
- YR20 Yellowish Shade
- YR0000 Pale Chiffon

熊
- Y11 Pale Yellow
- YR30 Macadamia nut
- V12 Pale Lilac
- E08 Brown
- R27 Cadmium Red
- RV02 Sugared Almond Pink

裙子
- YG97 Spanish Olive
- E25 Caribe Cocoa
- E23 Hazelnut
- YR23 Yellow Ochre
- Y15 Cadmium Yellow
- Y02 Canary Yellow

腿＋帽子邊緣＋裙子邊緣
- YG03 Yellow Green
- RV21 Light Pink
- Y11 Pale Yellow
- YG11 Mignonette
- R00 Pinkish White
- YR23 Yellow Ochre

眼睛
- Y35 Maize
- Y26 Mustard
- Y11 Pale Yellow
- R85 Rose Red
- RV21 Light Pink

披肩
- Y11 Pale Yellow
- YR30 Macadamia nut
- Y21 Buttercup Yellow
- YR15 Pumpkin Yellow
- YR23 Yellow Ochre
- Y28 Lionet Gold

手臂
- Y15 Cadmium Yellow
- Y11 Pale Yellow
- YR30 Macadamia nut
- YR01 Peach Puff
- R0000 Pink Beryl

腰帶
- R85 Rose Red
- RV23 Pure Pink
- R000 Cherry White
- R21 Sardonyx
- Y21 Buttercup Yellow
- Y11 Pale Yellow
- Y28 Lionet Gold
- E23 Hazelnut

仿照花朵的瞳孔

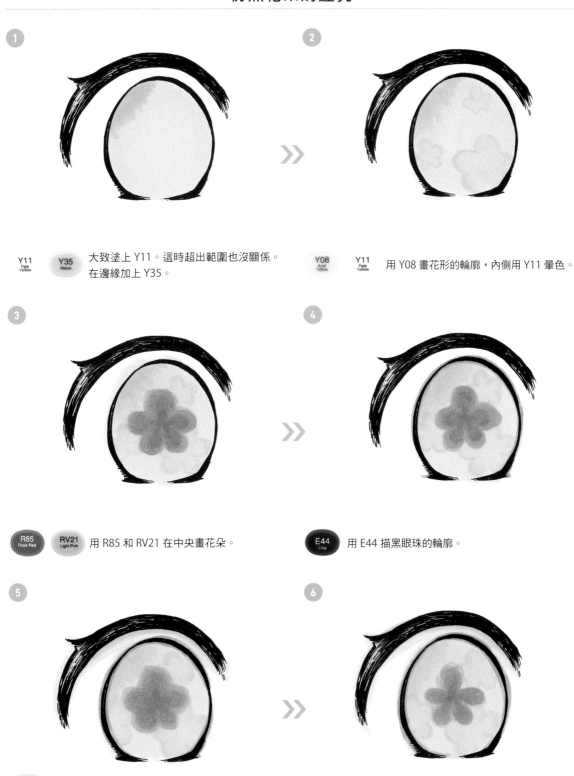

1

Y11
Pale
Yellow

Y35
Maize

大致塗上 Y11。這時超出範圍也沒關係。
在邊緣加上 Y35。

2

Y08
Acid
Yellow

Y11
Pale
Yellow

用 Y08 畫花形的輪廓，內側用 Y11 暈色。

3

R85
Rose Red

RV21
Light Pink

用 R85 和 RV21 在中央畫花朵。

4

E44
Clay

用 E44 描黑眼珠的輪廓。

5

YG03
Yellow
Green

YG11
Mignonette

Y11
Pale
Yellow

用和頭髮相同顏色的 YG03、YG11、Y11 在眼瞼下方加上漸
層。Y11 圍住眼瞼，即使超出範圍也沒關係。

6

V01
Heath

用 V01 描中央花朵的輪廓，加上白色便完成。

暈色表現的臉部

1

R02
(Rose Salmon)

用 R02 把外眼角塗成大大的圓。之後會將邊框暈色，所以從中心往外上色。

2

YR02
Light Orange

從 R02 上面塗 YR02，將邊框暈色。周圍也稍微故意超出範圍。在描邊框的方向疊色暈色，就會慢慢地有不錯的感覺。

3

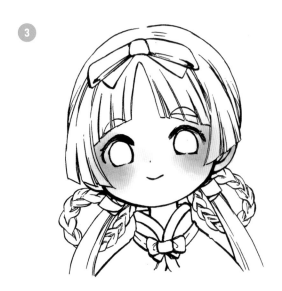

YR0000
Pale Chiffon

用 YR0000 將整體暈色。不斷超出範圍吧！即使不由得大幅超出範圍，那也會變成一種設計。

4

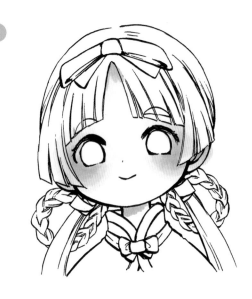

R02
(Rose Salmon)

YR02
Light Orange

YR0000
Pale Chiffon

耳朵和脖子同樣從 R02 疊上暈色。超出範圍的部分，R02 小一點、YR02 大一圈、YR0000 超出的範圍再大一點。

5

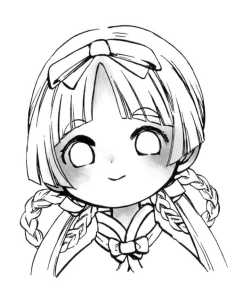

 R02 Rose Salmon　 YR02 Light Orange　YR0000 Pale Chiffon

大略地將全部一面超出範圍一面暈色就會變這樣。臉頰、額頭、兩耳、脖子、鼻子用 R02 的筆尖打點後，再用 YR0000暈色。

6

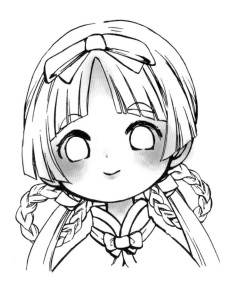

 R02 Rose Salmon　R0000 Pink Beryl

最後是嘴脣。和鼻子同樣用 R02 在嘴巴下方畫個點之後，再用 R0000 延伸到兩側。

光線照射的綠色頭髮

1

光源

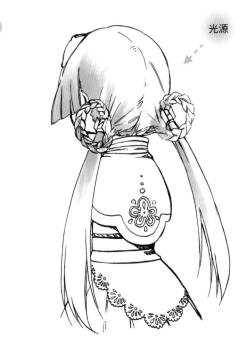

 YG93 Grayish Yellow

在形成陰影的部分大致塗上 YG93。在此稍微超出範圍。

2

光源

 YG03 Yellow Green

從 YG93 上面塗上 YG03。但是光線照射的區域要留下一大片。

3

YG11
Mignonette

從②的上面，再塗上 YG11。從這裡不斷地超出範圍。但是注意皮膚的部分不要超出範圍。

4

YG11
Mignonette

用 YG11 塗整體，將①～③的顏色暈色。超出的範圍大一點。光線照射的地方變得更大。

5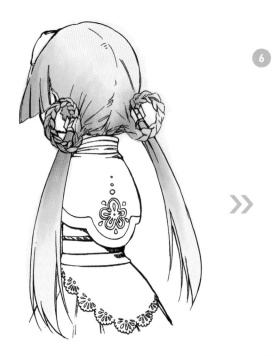

 YG11
YG93 Mignonette
Grayish
Yellow

用 YG93 和 YG11 補畫細微之處。陰影也疊塗變深。

6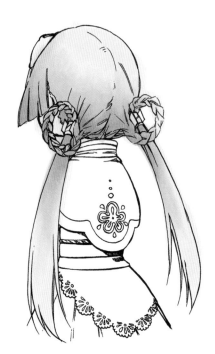

YG93 YG11 YG03
Grayish Mignonette Yellow
Yellow Green

依照膚色和緞帶的顏色，有時會擔心顏色滲透。這種情況，最後塗掉皮膚與緞帶超出的部分來完成。

日式風格服裝的質感（腰帶）

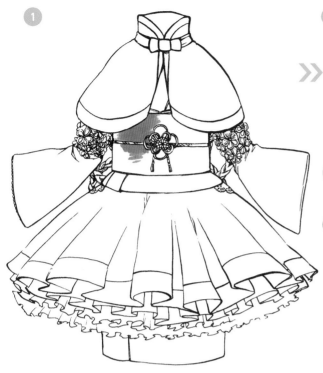

①

②

RV23 *Pure Pink* 　R21 *Sardonyx*　用 RV23 和 R21 圓圓地暈色。以輕柔的感覺。讓 R21 超出範圍。

③

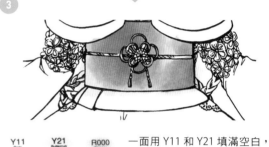

Y11 *Pale Yellow*　Y21 *Buttercup Yellow*　R000 *Cherry White*　一面用 Y11 和 Y21 填滿空白，一面使用 R000 連接 Y11 和 R21。以染布般的印象讓顏色變得模糊。整體超出範圍也沒關係。

R85 *Rose Red*　在光線沒有照射的那一面，圓圓地塗上 R85。不必是完整的圓形。

④

畫圖案。在此使用這種形狀的圖案。

⑤

Y28 *Lionet Gold*　從上面用 Y28 畫圖案。不用特別留意，疊上去也行。

⑥

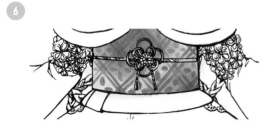

E23 *Hazelnut*　Y28 下面用 E23 描畫，若能呈現立體感便完成。

EX

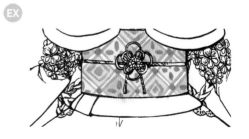

把①～⑥當成圖案也很可愛。別忘了刻意讓③超出範圍。

裙子和披肩

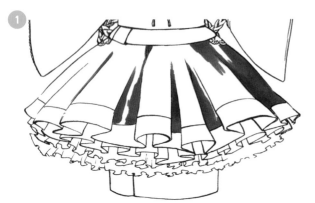

❶

YG97 Spanish Olive　E59 Walnut

一邊用 E59 將 YG97 暈色，一邊畫形成陰影的部分。雖然隨便一點也可以，不過得注意不要超出範圍。

⌄⌄

❷

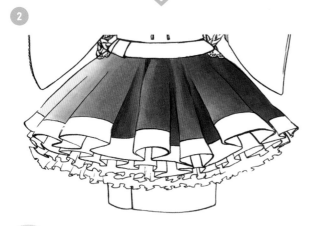

YR23 Yellow Ochre　Y11 Pale Yellow　YR30 Macadamia nut　用 YR23→Y11→YR30 加上漸層。

⌄⌄

❸

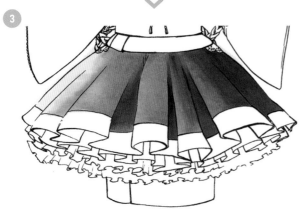

Y11 Pale Yellow　最後整體塗上 Y11，將光的部分暈色。這裡超出範圍也沒關係。

❶

Y21 Buttercup Yellow　Y11 Pale Yellow　YR30 Macadamia nut

用 Y21 塗在一部分，再用 Y11 和 YR30 暈色。Y11 和 YR30 即使超出範圍也沒關係。

⌄⌄

❷

YR23 Yellow Ochre　因為容易滲透，所以在之後放置 20 分鐘，再用 YR23 從上面畫圖案。

⌄⌄

❸

Y28 Lionet Gold　YR15 Pumpkin Yellow　從 YR23 上面部分疊上 Y28。注意不要疊在所有部分。用 YR15 稍微加上圖案，邊框的部分就完成了。

裙子內側和披肩邊緣

①

Y15
Cadmium
Yellow

在上面數來第 2 層荷葉邊塗上 Y15。隨意一點也行。

②

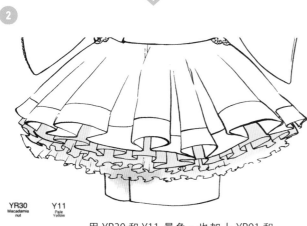

YR30
Macadamia
nut

Y11
Pale
Yellow

YR01
Peach Puff

R000
Cherry
White

用 YR30 和 Y11 暈色,也加上 YR01 和 R000。

③

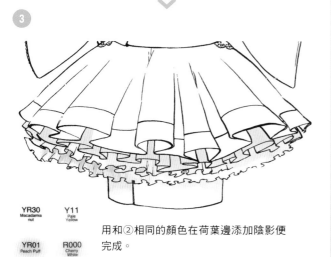

YR30
Macadamia
nut

Y11
Pale
Yellow

YR01
Peach Puff

R000
Cherry
White

用和②相同的顏色在荷葉邊添加陰影便完成。

①

YG97
Spanish
Olive

E59
Walnut

E25
Caribe
Cocoa

依 YG97 → E59 → E25 的順序塗上陰影部分。超出的範圍都要少一點。

②

YR23
Yellow
Ochre

Y15
Cadmium
Yellow

Y11
Pale
Yellow

再用 YR23 → Y15 → Y11 暈色。這 3 種顏色即使超出範圍也沒關係。

③

Y11
Pale
Yellow

在光線方向部分,從上面如畫圓般疊塗 Y11,暈色完成。這裡也可以超出範圍。

腳下和鞋子的表現方式

1 YG00 *Mimosa Yellow*

塗上 YG00。注意不要超出範圍。

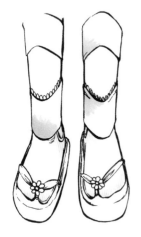

R00 *Pinkish White*

用 R00 塗腳跟和腳尖。

2 YG11 *Mignonette*

用 YG11 和 Y11 延伸。塗成一個圓會變得很可愛。這裡可以超出範圍。

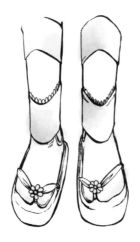

Y21 *Buttercup Yellow*　Y11 *Pale Yellow*

在花朵部分的中央塗上 Y21，用 Y11 塗圓稍微超出範圍。

3 RV21 *Light Pink*

②之前塗過的部分不要重疊，在對角側的空白塗上 RV21。這裡注意不要超出範圍。

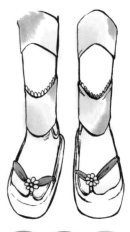

 E04 *Lipstick Natural* E23 *Hazelnut* E84 *Khaki*

從花朵往外側木屐帶用 E04、E23、E84 的漸層上色。

4 R00 *Pinkish White*　Y11 *Pale Yellow*

用 R00 和 Y11 將 RV21 暈色，和在描繪的部分連接。超出範圍也沒關係。

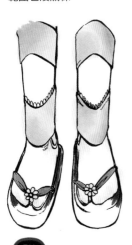

E89 *Pecan*

在形成最深陰影的地方塗 E89。

5 YR23 *Yellow Ochre*

乾燥 20～30 分鐘後，用 YR23 從上面畫圖案。

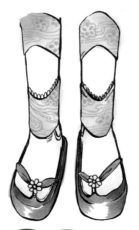

E59 *Walnut*　E23 *Hazelnut*

用 E59 和 E23 延伸④。雖然 E23 超出範圍也沒關係，不過要留下光線照射的部分。

6 YG00 *Mimosa Yellow*　YG11 *Mignonette*　Y11 *Pale Yellow*　RV21 *Light Pink*

R00 *Pinkish White*　Y11 *Pale Yellow*

畫的圖案間隙用①～④使用的顏色隨意上色便完成。

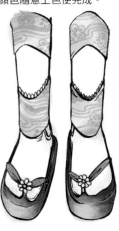

Y11 *Pale Yellow*

在留下的光線部分加上喜歡的顏色。在此加上 Y11。這邊也可以超出範圍。

花飾

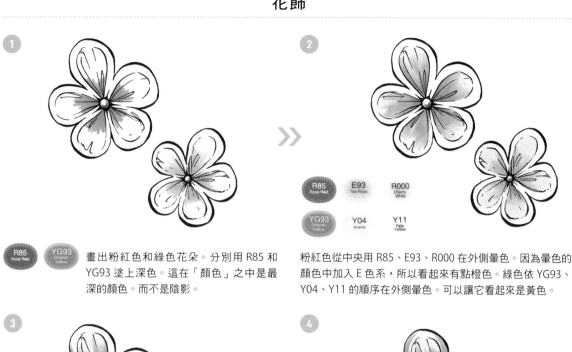

1 R85 Rose Red / YG93 Grayish Yellow

畫出粉紅色和綠色花朵。分別用 R85 和 YG93 塗上深色。這在「顏色」之中是最深的顏色。而不是陰影。

2 R85 Rose Red / E93 Tea Rose / R000 Cherry White / YG93 Grayish Yellow / Y04 Acacia / Y11 Pale Yellow

粉紅色從中央用 R85、E93、R000 在外側暈色。因為暈色的顏色中加入 E 色系，所以看起來有點橙色。綠色依 YG93、Y04、Y11 的順序在外側暈色。可以讓它看起來是黃色。

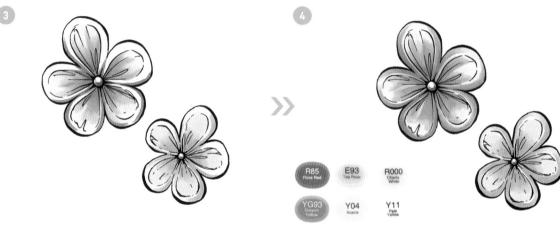

3 R85 Rose Red / YG93 Grayish Yellow

用①的顏色上色，在輪廓添加陰影。

4 R85 Rose Red / E93 Tea Rose / R000 Cherry White / YG93 Grayish Yellow / Y04 Acacia / Y11 Pale Yellow

使用和②同樣的顏色做圓形漸層，呈現柔和的鼓起。

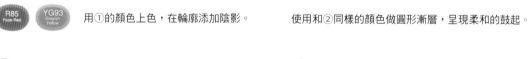

5 E84 Khaki

用 E84 稍微添加陰影。

6 R85 Rose Red / E93 Tea Rose / R000 Cherry White / YG93 Grayish Yellow / Y04 Acacia / Y11 Pale Yellow

沒辦法漂亮地超出範圍時，隨意加一些突出部分便完成。

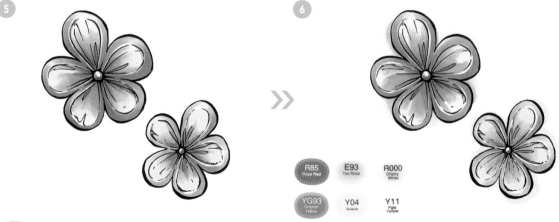

Transit

2

Next ≫

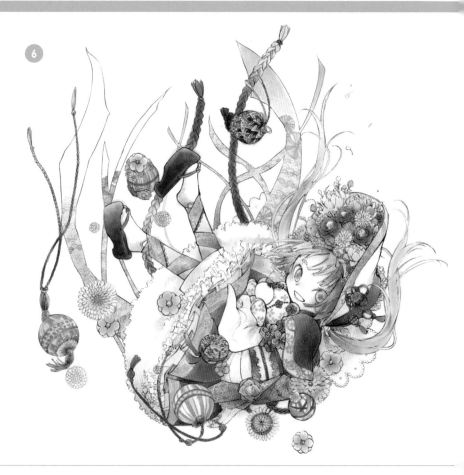

Transition

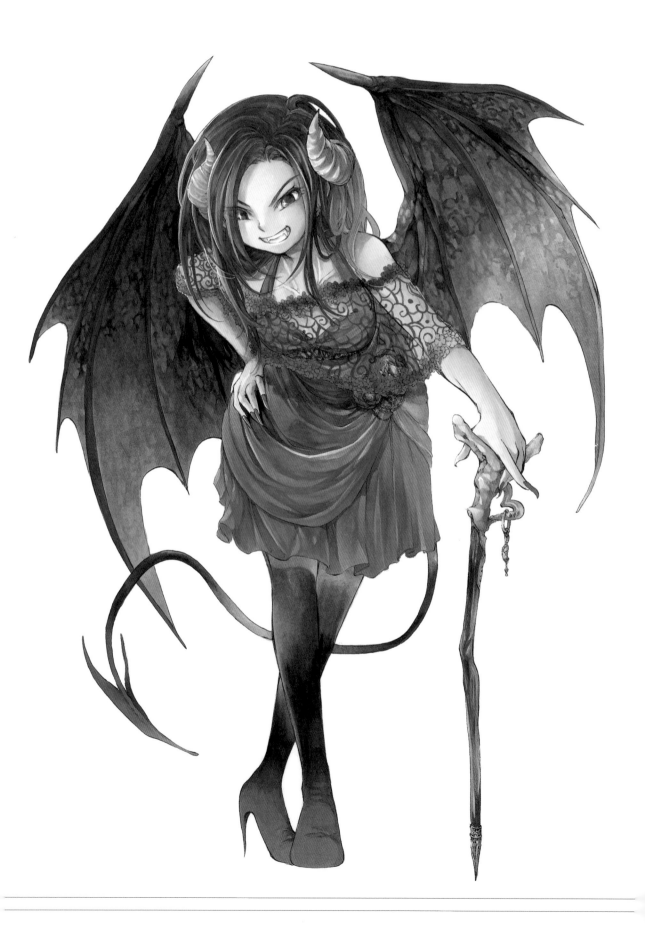

陰影使用特殊色彩的塗法

把陰影變成色影，配合場所與氣氛的表現手法。雖然一開始得思考統一顏色，
不過可以獲得絕無僅有的成果。

Selected Ink

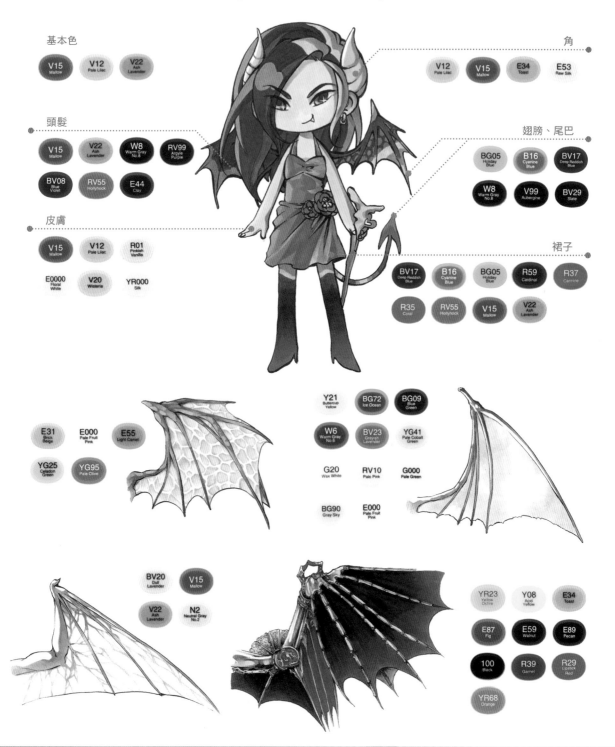

紅色瞳孔

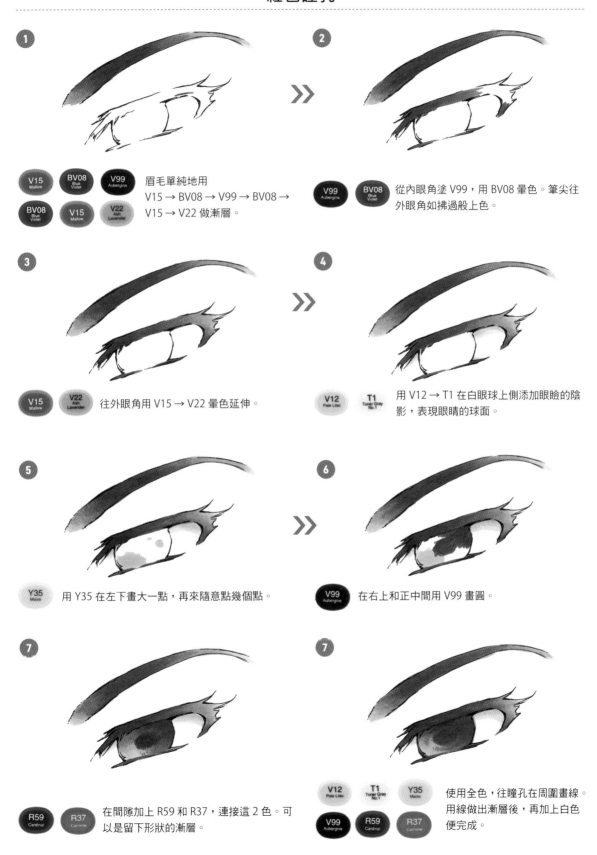

1

V15 Mallow　BV08 Blue Violet　V99 Aubergine
BV08 Blue Violet　V15 Mallow　V22 Ash Lavender

眉毛單純地用
V15 → BV08 → V99 → BV08 →
V15 → V22 做漸層。

2

V99 Aubergine　BV08 Blue Violet

從內眼角塗 V99，用 BV08 暈色。筆尖往外眼角如拂過般上色。

3

V15 Mallow　V22 Ash Lavender

往外眼角用 V15 → V22 暈色延伸。

4

V12 Pale Lilac　T1 Toner Gray No.1

用 V12 → T1 在白眼球上側添加眼瞼的陰影，表現眼睛的球面。

5

Y35 Maize

用 Y35 在左下畫大一點，再來隨意點幾個點。

6

V99 Aubergine

在右上和正中間用 V99 畫圓。

7

R59 Cardinal　R37 Carmine

在間隙加上 R59 和 R37，連接這 2 色。可以是留下形狀的漸層。

7

V12 Pale Lilac　T1 Toner Gray No.1　Y35 Maize
V99 Aubergine　R59 Cardinal　R37 Carmine

使用全色，往瞳孔在周圍畫線。
用線做出漸層後，再加上白色便完成。

紫色陰影和皮膚

R01
Pinkish
Vanilla
在形成陰影的地方（不是光線的地方）塗上 R01。

E0000
Floral
White
整體塗上 E0000，也將 R01 暈色。

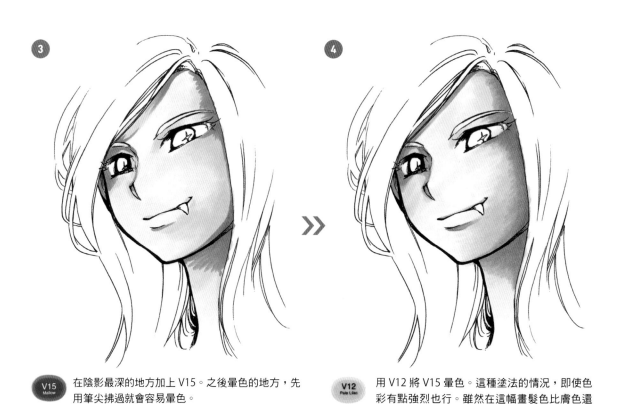

V15
Mallow
在陰影最深的地方加上 V15。之後暈色的地方，先用筆尖拂過就會容易暈色。

V12
Pale Lilac
用 V12 將 V15 暈色。這種塗法的情況，即使色彩有點強烈也行。雖然在這幅畫髮色比膚色還要深，所以有超出範圍，不過如果髮色淡，就要注意不要超出範圍。

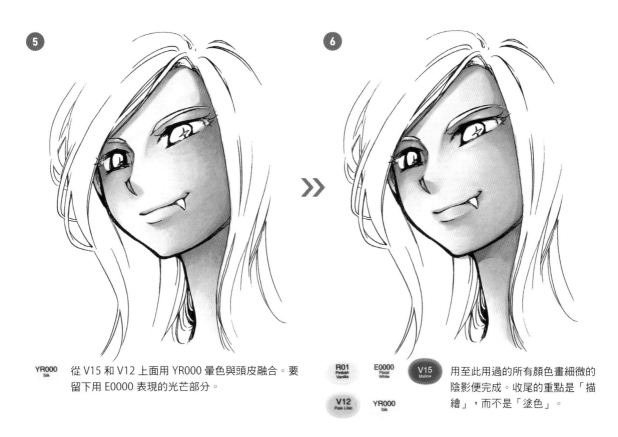

⑤ **YR000** Silk　從 V15 和 V12 上面用 YR000 暈色與頭皮融合。要留下用 E0000 表現的光芒部分。

⑥ R01 Pinkish Vanilla　E0000 Floral White　**V15** Mallow　V12 Pale Lilac　YR000 Silk　用至此用過的所有顏色畫細微的陰影便完成。收尾的重點是「描繪」，而不是「塗色」。

沒有暈色塗成的例子。變成鮮明的印象。

在光與影的界線塗上最深的影色，加上暈色往內側變淡。如果不清楚加上陰影的地方就會塗不好，因此得注意。不中意時想修正方向也有點難，不過有個優點是肌膚看起來很明亮。

髮流和光澤

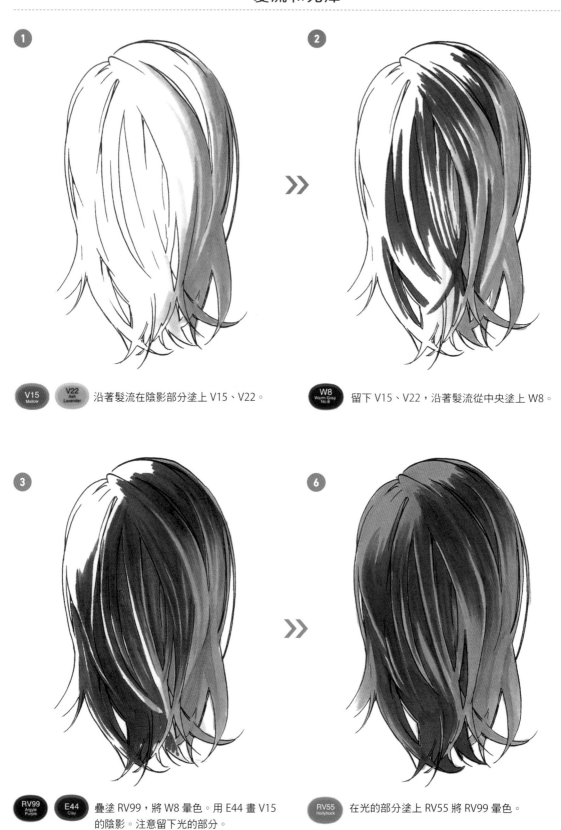

①

V15 Mallow V22 Ash Lavender 沿著髮流在陰影部分塗上 V15、V22。

②

W8 Warm Gray No.8 留下 V15、V22，沿著髮流從中央塗上 W8。

③

RV99 Argyle Purple E44 Clay 疊塗 RV99，將 W8 暈色。用 E44 畫 V15 的陰影。注意留下光的部分。

⑥

RV55 Hollyhock 在光的部分塗上 RV55 將 RV99 暈色。

3

4

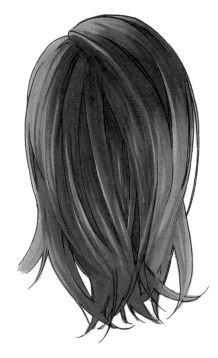

 在 RV55 的部分，用 RV99 和 E44 畫出能夠確認的髮流。然後，畫好的前端部分用 V15 隨意暈色。

BV08
Blue
Violet
沿著髮流，依個人喜好加上 BV08 便完成。

EX

EX

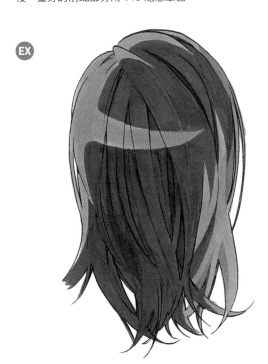

用鮮明的塗法就會變成這種感覺。

RV55
Hollyhock

E44
Clay

RV99
Argyle
Purple

W8
Warm Gray
No.8

BV08
Blue
Violet

V15
Mallow

V22
Ash
Lavender

這邊是整體做漸層的結果。

各種影色的例子

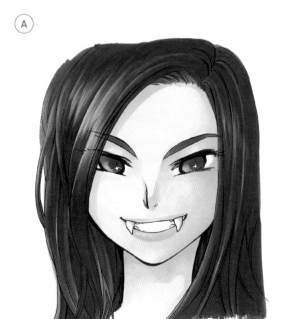

A

B
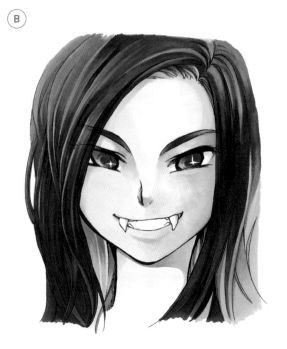

雖然這裡在陰暗處加上顏色，不過沒有影色時是這種感覺。

 BG05 Holiday Blue B14 Light Blue BG01 Aqua Blue FBG2 Fluorescent Dull B.G. 影色例子 1。呈現藍色系影色就會變這樣。

C
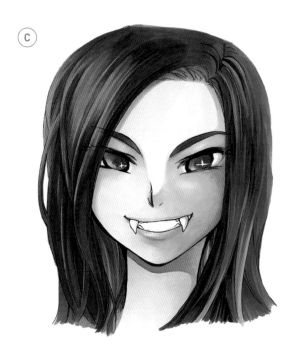

D
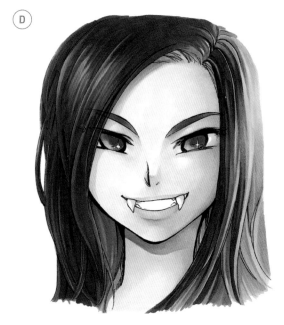

 YR15 Pumpkin Yellow YR18 Sanguine R37 Carmine R59 Cardinal 影色例子 2。呈現黃色系影色就會變這樣。

 G94 Grayish Olive G14 Apple Green YG23 New Leaf YG11 Mignonette 影色例子 3。呈現綠色系影色就會變這樣。

禮服的陰影與皺褶

 用 V12 將 V15 暈色的感覺，塗在形成陰影的地方。不用很確實也沒關係。隨意一點。

 一面留下 V15、V12 的陰影和光的部分，一面用 R35 上色。用 V12 讓 R35 融合，並用 RV55 將光側暈色。

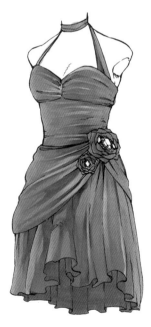

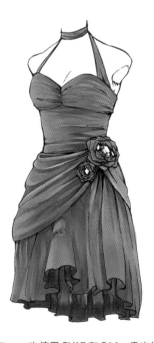

 用 R59、R37 讓陰影變深。這時的陰影中間暈色就會很順。與 V12 交叉的地方用 V12 融合暈色。V12 的地方加上陰影時，其他色系的顏色會很相稱。在此使用 BG05。

 也使用 BV17 和 B16，畫出細微的皺褶和陰影。這個收尾動作，用細線謹慎地進行吧！

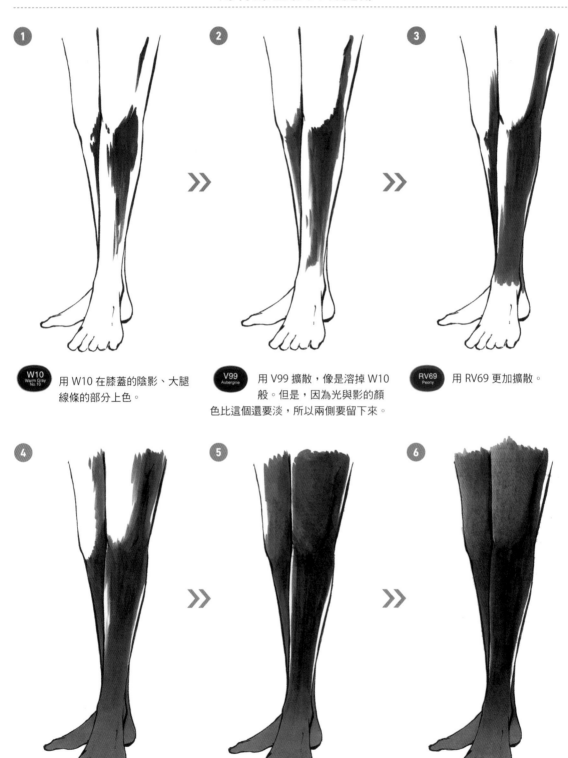

① **W10** Warm Gray No.10 用 W10 在膝蓋的陰影、大腿線條的部分上色。

② **V99** Aubergine 用 V99 擴散，像是溶掉 W10 般。但是，因為光與影的顏色比這個還要淡，所以兩側要留下來。

③ **RV69** Peony 用 RV69 更加擴散。

④ **R29** Lipstick Red 用 R29 塗在下方。

⑤ **BV08** Blue Violet 在光的部分塗上 BV08，然後暈色。因為會再加上一層光芒，所以稍微留下空白。

⑥ **RV55** Hollyhock 在光的部分加上 RV55。

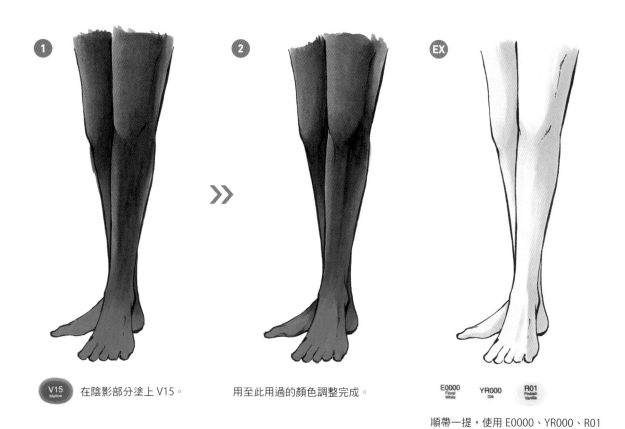

V15 Mellow　在陰影部分塗上 V15。

用至此用過的顏色調整完成。

E0000 Floral White　YR000 Silk　R01 Pinkish Vanilla

順帶一提，使用 E0000、YR000、R01 的膚色版本是這種感覺。

螺旋狀的角

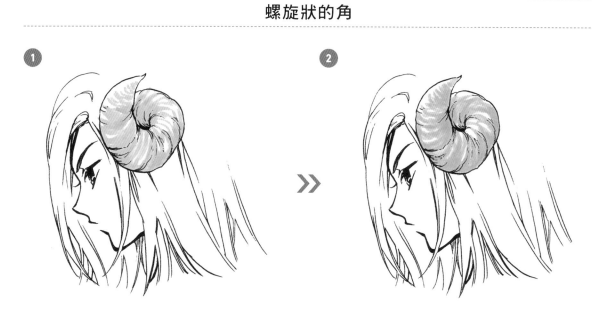

E53 Raw Silk　用 E53 稍微描角的紋路。

E53 Raw Silk　讓①乾燥，上面再用 E53 重複 2～3 次同樣畫紋路。這時留下變成光的部分。

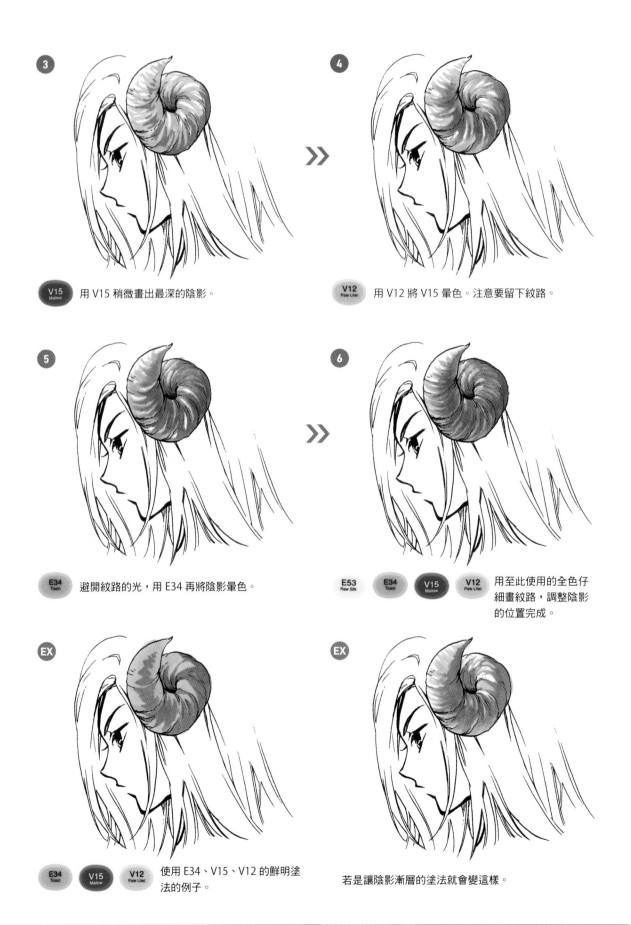

3 V15 Mallow　用 V15 稍微畫出最深的陰影。

4 V12 Pale Lilac　用 V12 將 V15 暈色。注意要留下紋路。

5 E34 Toast　避開紋路的光,用 E34 再將陰影暈色。

6 E53 Raw Silk　E34 Toast　V15 Mallow　V12 Pale Lilac　用至此使用的全色仔細畫紋路,調整陰影的位置完成。

EX E34 Toast　V15 Mallow　V12 Pale Lilac　使用 E34、V15、V12 的鮮明塗法的例子。

EX 若是讓陰影漸層的塗法就會變這樣。

活用膚色的嘴脣

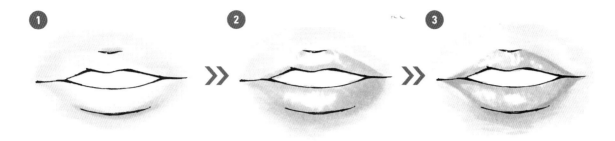

1 0 Colorless Blender — 嘴脣的部分留白，塗上肌膚的部分。

2 YR000 Silk — 思考嘴脣的鼓起，用 YR000 畫直的曲線添加底色。這時留下光線照射的部分。

3 R01 Pinkish Vanilla — 用 R01 畫嘴脣的輪廓。光線照射的方向稍微淡一點。

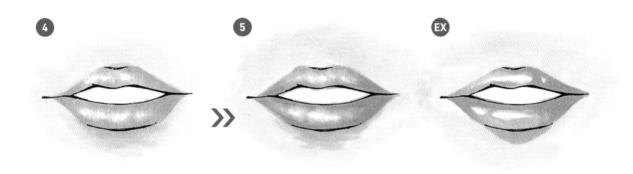

4 R01 Pinkish Vanilla — 用 R01 直向疊塗，別讓在畫的曲線變形。

5 YR000 Silk / R01 Pinkish Vanilla — 多次疊塗後便完成。注意光變成一列。

EX 塗得鮮明的例子。

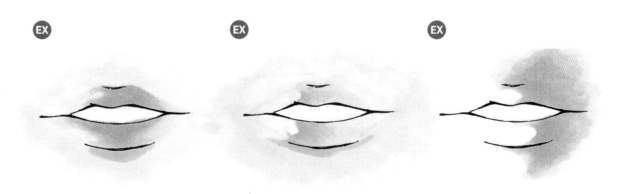

EX 從正中間往外側單純地加上漸層的範例。

EX 做出光的部分，由此畫漸層的範例。

EX 0 作為光，只在陰影加上膚色的範例。

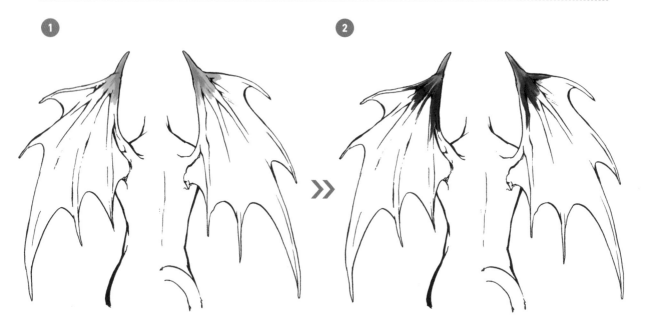

①

 在角的尖端厚厚地塗上 BG05。之後,用 B16 稍微添加陰影。

②

 用 BV29 擴散延伸 B16,在交界線再塗一次 B16 做漸層(注意不要從翅膀的骨骼部分突出來)。

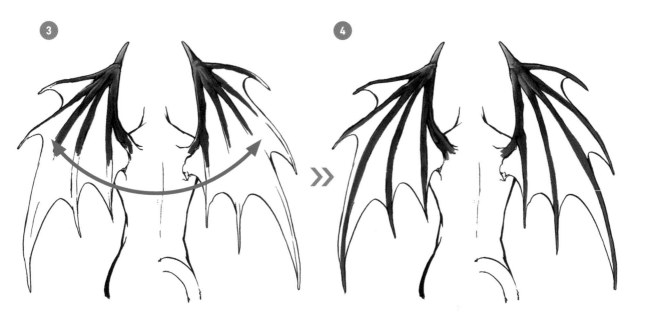

③

 在骨骼部分塗上 W8。這時背部整體像畫弧形般,看起來是相同的長度。然後用 BV29 暈色。

④

 用 V99 將骨骼部分的顏色延伸到前端。想變更顏色時,就從 V99 改變。

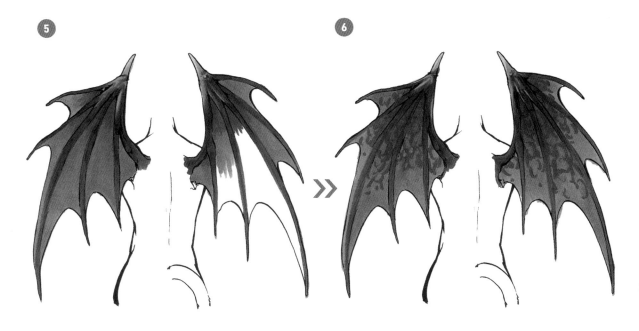

⑤ 塗上翅膀的部分。在上方稍微塗 W8 之後，用 BV17 上色整體延伸。

⑥ 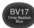 從翅膀上方往下方密度變低，用 V99 快速畫出如鰹魚削成薄片般的形狀。用 BV17 將間隙暈色，呈現縫綴感。

⑦ ——仔細上色，用 W8 和 V99 加上陰影便完成。

EX BV17 是疊在其他顏色上面就會變化的顏色。左側是 V15，右側是疊上 G14 的例子。試試各種樣式吧！

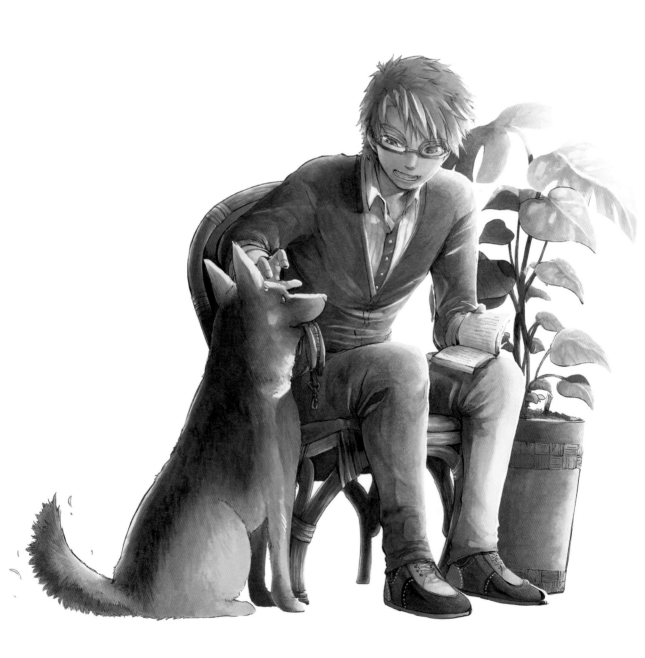

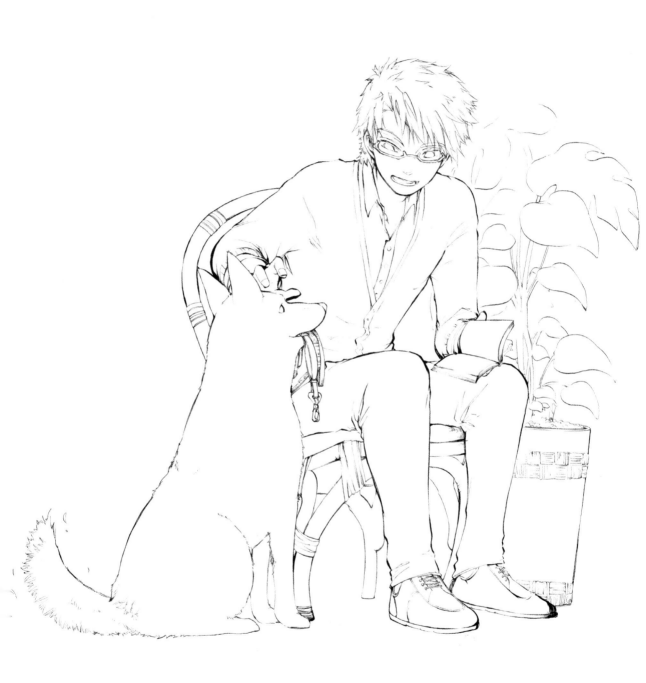

06 逆光下的顏色選擇

先前是說明陰影，這邊則是對光線加上顏色的手法。在此是逆光的情境，為大家介紹強烈黃光的情況。

Selected Ink

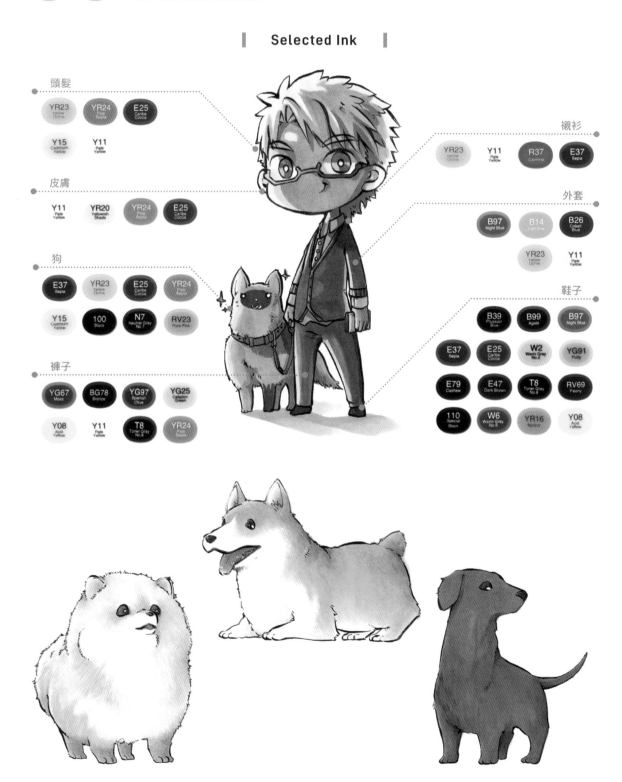

頭髮
- YR23 Yellow Ochre
- YR24 Pale Sepia
- E25 Caribe Cocoa
- Y15 Cadmium Yellow
- Y11 Pale Yellow

皮膚
- Y11 Pale Yellow
- YR20 Yellowish Shade
- YR24 Pale Sepia
- E25 Caribe Cocoa

狗
- E37 Sepia
- YR23 Yellow Ochre
- E25 Caribe Cocoa
- YR24 Pale Sepia
- Y15 Cadmium Yellow
- 100 Black
- N7 Neutral Gray No.7
- RV23 Pure Pink

褲子
- YG67 Moss
- BG78 Bronze
- YG97 Spanish Olive
- YG25 Celadon Green
- Y08 Acid Yellow
- Y11 Pale Yellow
- T8 Toner Gray No.8
- YR24 Pale Sepia

襯衫
- YR23 Yellow Ochre
- Y11 Pale Yellow
- R37 Carmine
- E37 Sepia

外套
- B97 Night Blue
- B14 Light Blue
- B26 Cobalt Blue
- YR23 Yellow Ochre
- Y11 Pale Yellow

鞋子
- B39 Prussian Blue
- B99 Agate
- B97 Night Blue
- E37 Sepia
- E25 Caribe Cocoa
- W2 Warm Gray No.2
- YG91 Putty
- E79 Cashew
- E47 Dark Brown
- T8 Toner Gray No.8
- RV69 Peony
- 110 Special Black
- W6 Warm Gray No.6
- YR16 Apricot
- Y08 Acid Yellow

眼鏡和眼眸

1

決定眼鏡光芒的部分。在此淺顯易懂地用 YG25 表示。

2

Y11
Pale
Yellow

如果光芒部分畫成純白色,可以避開,或是採用一般上色後疊上白色的方法。在此光線為黃色,採取用淡色表現的方法。用 Y11 像那樣上色。

3

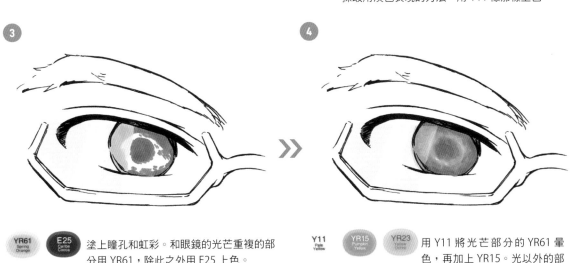

YR61
Spring
Orange

E25
Caribe
Cocoa

塗上瞳孔和虹彩。和眼鏡的光芒重複的部分用 YR61,除此之外用 E25 上色。

4

Y11
Pale
Yellow

YR15
Pumpkin
Yellow

YR23
Yellow
Ochre

用 Y11 將光芒部分的 YR61 暈色,再加上 YR15。光以外的部分用 YR23 將 E25 往中央暈色表現虹彩。

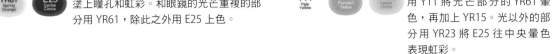

5

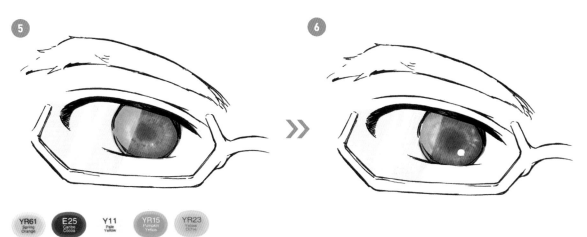

YR61
Spring
Orange

E25
Caribe
Cocoa

Y11
Pale
Yellow

YR15
Pumpkin
Yellow

YR23
Yellow
Ochre

使用②~④的顏色,依個人喜好調整。

6

用白色表現光線反射便完成。

逆光下的肌膚

① 表現逆光下的肌膚。陰影部分的印象是這種感覺。

Y11
Pale
Yellow

② 在光線照射的地方用 Y11 上色。

YR20
Yellowish
Shade

③ 連接 YR20 和 Y11。假設這是原本的膚色。

YR24
Pale
Sepia

④ 快速塗上 YR24。即使看起來膚色黝黑也沒關係。

⑤ 　EX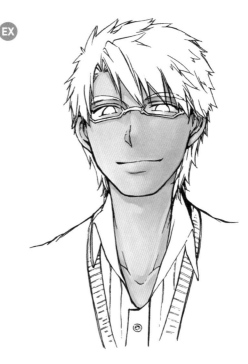

E25 Caribe Cocoa　**Y11** Pale Yellow　E25 作為陰影上色呈現立體感。依個人喜好重新塗上 Y11 便完成。

用順光表現的例子。若是順光就會變成這種感覺。

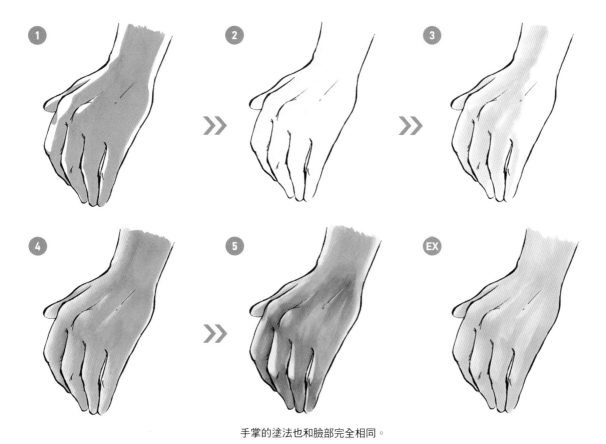

① ② ③ ④ ⑤ EX

手掌的塗法也和臉部完全相同。

褲子和鞋子

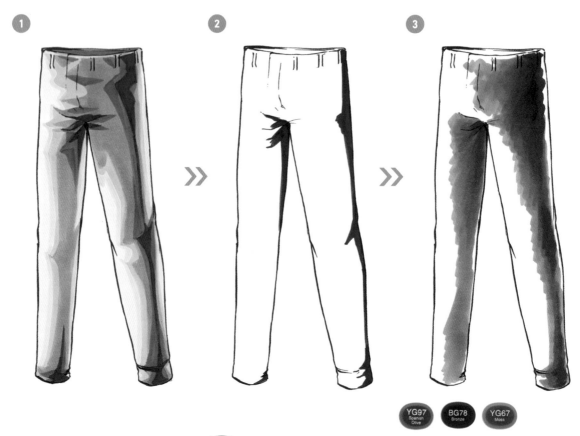

褲子以這種顏色的印象上色。

T8 Toner Gray No.8 先在陰影部分塗上 T8。

YG97 Spanish Olive　**BG78** Bronze　**YG67** Moss

用 YG97 → BG78 → YG67 將①的部分暈色。

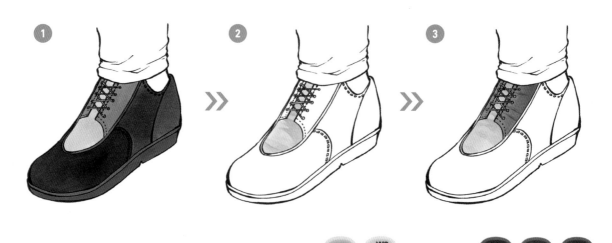

先決定大略的配色。各部分以這種感覺分別上色。

YG91 Putty　**W2** Warm Gray No.2

從淡色開始塗（因為是最淡的顏色，即使超出範圍也沒關係！）。將 W2 當成底色塗上後，用 YG91 和 W2 畫上皺褶。

E37 Sepia　**E25** Caribe Cocoa　**E39** Leather

接著是鞋領。用 E37 落下陰影，再用 E25 暈色。這裡畫成皮革的質感，想加上皺褶時就用 E39 加上細橫紋。

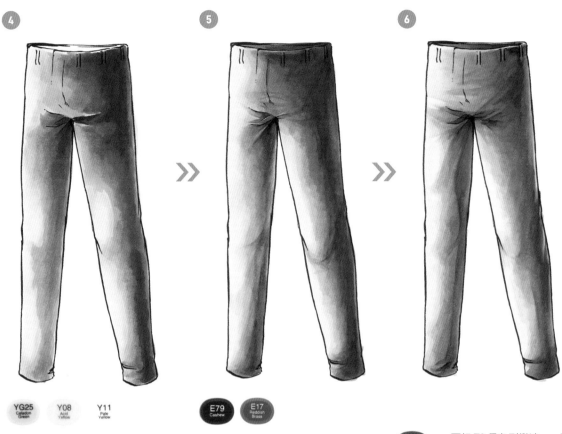

④

YG25
Celadon
Green

Y08
Acid
Yellow

Y11
Pale
Yellow

再用 YG25 → Y08 → Y11 一邊暈色一
邊上色。因為這是底色，即使濃淡不
均也沒關係。果斷地上色吧！

⑤

E79
Cashew

E17
Reddish
Brass

加上細微的皺褶。在此除了在②～④
使用的顏色，也使用 E79、E17。

⑥

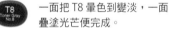

T8
Toner Gray
No.8

一面把 T8 暈色到變淡，一面
疊塗光芒便完成。

④

B39
Prussian
Blue

B99
Agate

B97
Night Blue

E79
Cashew

E47
Dark Brown

E37
Sepia

鞋身的正中間用 B39 → B99 → B97 上
色。在間隙插入 B99，呈現銼過的皮
革質感。鞋跟用 E79 → E47 → E37。
同樣地塗上和鞋底部分交界的部分。

⑤

110
Special
Black

T8
Toner Gray
No.8

W6
Warm Gray
No.6

E79
Cashew

RV69
Peony

鞋尖用 110 → T8 → W6，鞋底用
T8 → E79 → RV69 上色。

⑥

YR16
Apricot

Y08
Acid
Yellow

⑤的顏色有時疊色也不會變得模糊，
因此要從上面疊上 YR16、Y08 來表現
光線。最後用白色畫縫線便完成。

襯衫和外套

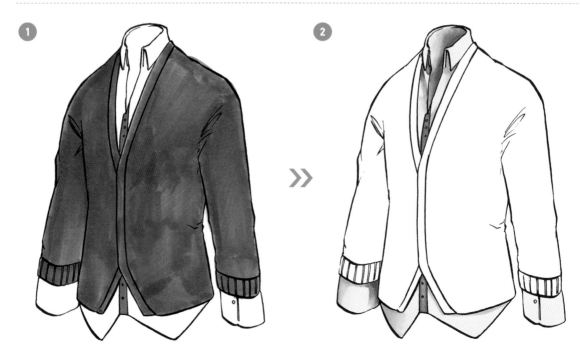

①

 B97 Night Blue　**R37** Carmine　先想像光線照射前的襯衫色調。這裡會加入黃昏色,所以從顏色淡的襯衫開始上色。

②

Y11 Pale Yellow　整體塗上 Y11。

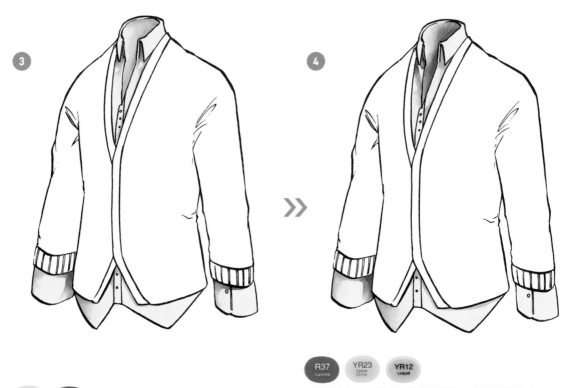

③

YR23 Yellow Ochre　**E37** Sepia　用 YR23 和 E37 塗襯衫的陰影部分。

④

 R37 Carmine　 **YR23** Yellow Ochre　**YR12** Loquat　用 R37 塗上有鈕扣的部分的顏色。依照皺褶能看見光的地方,用 YR23、YR12 將 E37 暈色便完成。

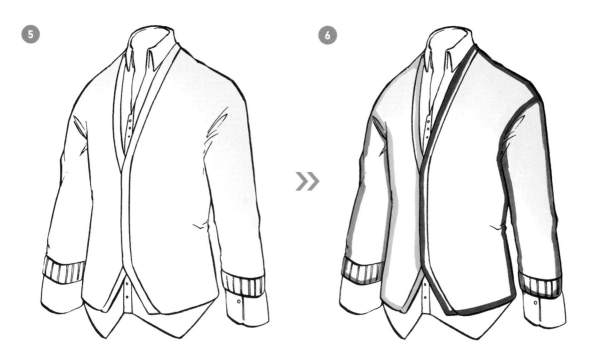

⑤ Y11 Pale Yellow 外套的部分。用 Y11 塗上光線照射的部分，確保這個地方（因為一邊思考光線的幅度一邊上色很麻煩）。

⑥ 接著思考策略。雖然從哪個部分開始塗都可以，不過先在腦中區分色塊就會容易上色。這次是這種感覺。

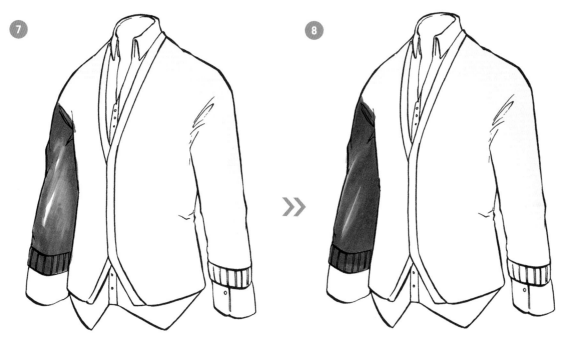

⑦ B97 Night Blue B14 Light Blue 像我的情況，會從形成陰影的部分開始塗。以 B97 為基本色上色，皺褶的部分暈色時使用 B14。

⑧ YR23 Yellow Ochre 從上面迅速塗上 YR23。這樣底色便完成了。再來就是重複這個模式。

⑨

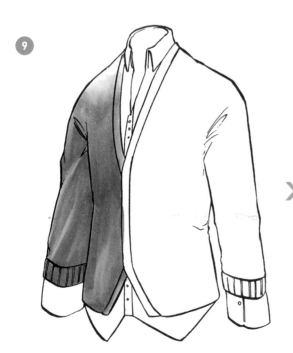

 B97
Night Blue

 B14
Light Blue

BG11
Moon
White

Y11
Pale
Yellow

有光的色塊被光線照射的部分，用 B97 → B14 → BG11 →
Y11 做漸層。

⑩

Y11
Pale
Yellow

 YR23
Yellow
Ochre

 B97
Night Blue

 B14
Light Blue

右側是被更多光線照射的部分，所以在底色的階段稍微畫一
下皺褶。用 Y11 畫出光芒顏色的皺褶後，把 YR23 當成接點，
塗成連接 B97 和 B14。

⑪

Y11
Pale
Yellow

 YR23
Yellow
Ochre

Y11 的光芒部分以外用 YR23 大片塗上。
Y11 的部分，用 YR23 → Y11 做漸層。

⑫

T8
Toner Gray
No.8

用 T8 和至此使用過的顏色加上皺褶便完成。

強光和頭髮

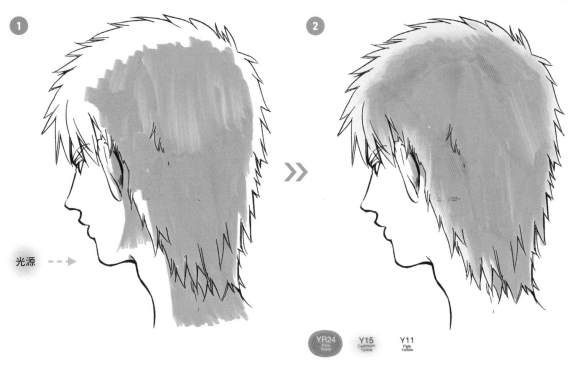

① 用 YR24 一口氣上色。光線的方向大一點，陰影側也稍微留下空白。

② 從光線方向的下側開始塗。用 YR24、Y15、Y11 做漸層到邊緣。即使濃淡不均，因為之後會畫髮流，所以不用在意。

YR24 Pale Sepia　Y15 Cadmium Yellow　Y11 Pale Yellow

 光源

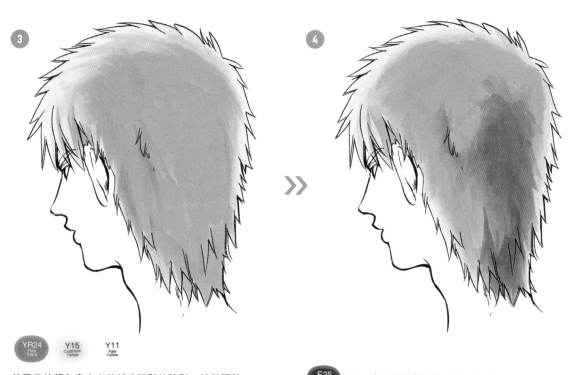

YR24 Pale Sepia　Y15 Cadmium Yellow　Y11 Pale Yellow

③ 使用②的顏色畫出光芒部分頭髮的陰影，並做調整。

E25 Caribe Cocoa

④ E25 塗在陰影最深的地方。注意不要太大片。

 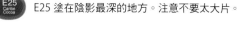

5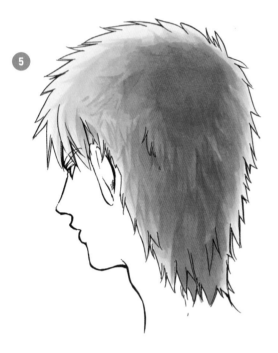

EX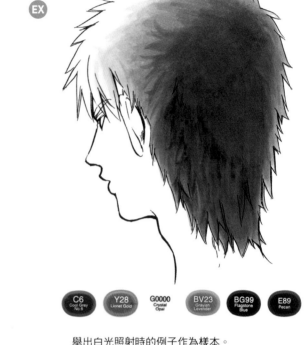

| C6 Cool Gray No.6 | Y28 Lionet Gold | G0000 Crystal Opal | BV23 Grayish Lavender | BG99 Flagstone Blue | E89 Pecan |

E25 Caribe Cocoa　陰影側也畫出髮流便完成。

舉出白光照射時的例子作為樣本。

Transition

1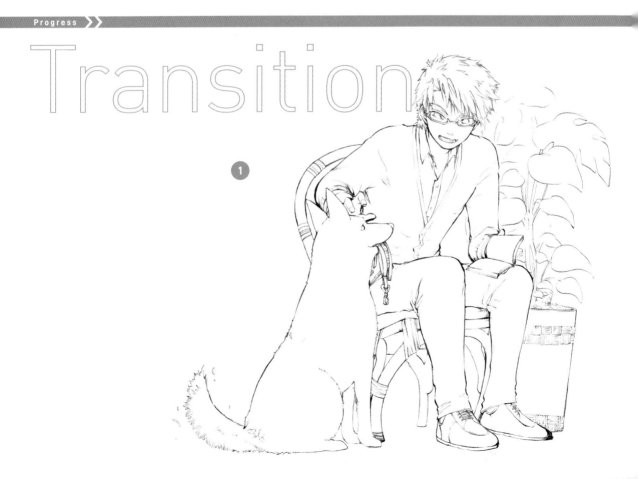

隨著時間不同的光線色差

因為光線差異，可以在插畫中表現是哪個時段。在此舉出特別簡單易懂的例子。全都是逆光的環境。

●黃昏
以紅色系、橙色系統一。

●黎明
以藍色系、紫色系統一。

●月光
以綠色系統一。重點是最深的地方在從下面數來第 2 層。

Next ▸▸

②

3

Progress >>

4

Transition

6

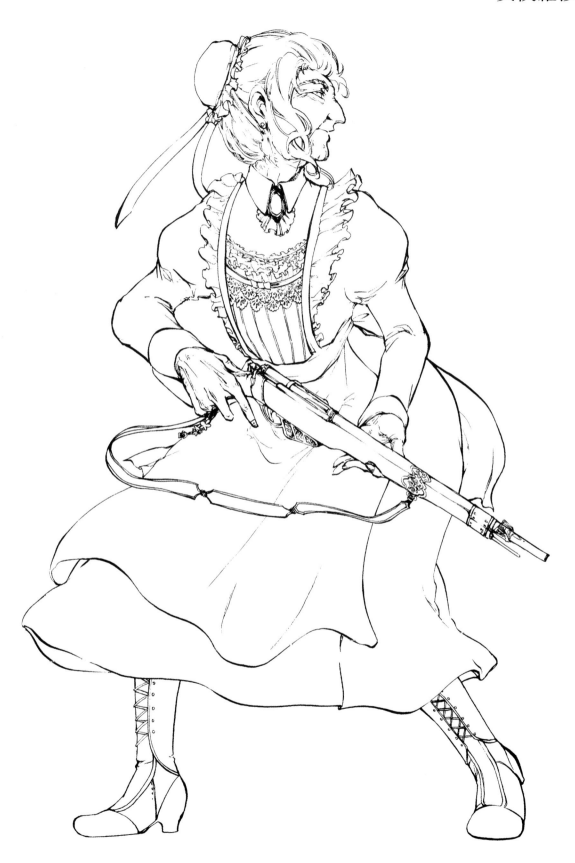

呈現厚重感的塗法

使用深的顏色，充分呈現質感的手法。用 COPIC 塗深色容易令人敬而遠之，不過不要害怕，大膽地上色吧！

Selected Ink

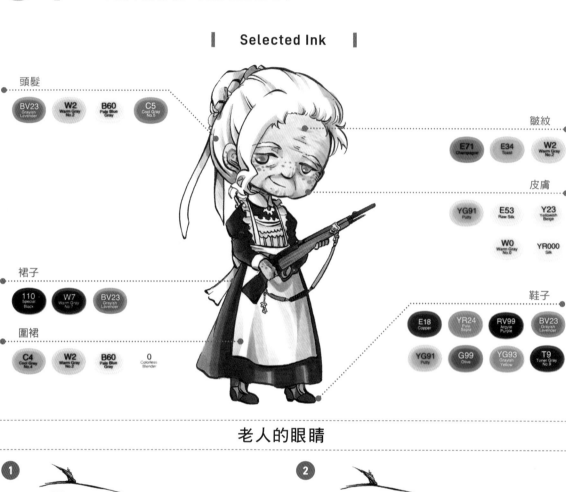

頭髮

- BV23 Grayish Lavender
- W2 Warm Gray No.2
- B60 Pale Blue Gray
- C5 Cool Gray No.5

裙子

- 110 Special Black
- W7 Warm Gray No.7
- BV23 Grayish Lavender

圍裙

- C4 Cool Gray No.4
- W2 Warm Gray No.2
- B60 Pale Blue Gray
- 0 Colorless Blender

皺紋

- E71 Champagne
- E34 Toast
- W2 Warm Gray No.2

皮膚

- YG91 Putty
- E53 Raw Silk
- Y23 Yellowish Beige
- W0 Warm Gray No.0
- YR000 Silk

鞋子

- E18 Copper
- YR24 Pale Sepia
- RV99 Argyle Purple
- BV23 Grayish Lavender
- YG91 Putty
- G99 Olive
- YG93 Grayish Yellow
- T9 Toner Gray No.9

老人的眼睛

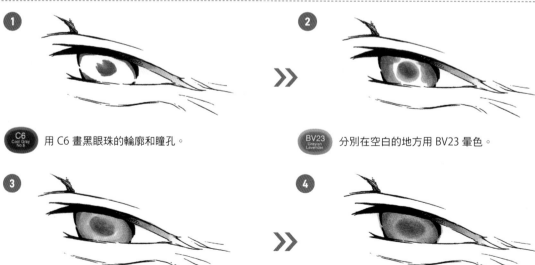

1

C6 Cool Gray No.6 — 用 C6 畫黑眼珠的輪廓和瞳孔。

2

BV23 Grayish Lavender — 分別在空白的地方用 BV23 暈色。

3

T3 Toner Gray No.3 — 用 T3 將 C6、BV23 暈色。

4

BV23 Grayish Lavender, T3 Toner Gray No.3 — 使用 BV23 和 T3，輪流暈色。

⑤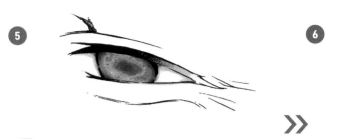

T3 Toner Gray No.3 **YR000** Silk

用 T3 在眼瞼下方添加陰影。或往中央的瞳孔劃線表現虹彩。此外，在白眼球部分稍微加上 YR000。

⑥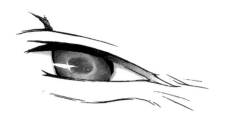

用白色畫出光線反射便完成。

有皺紋的嘴脣

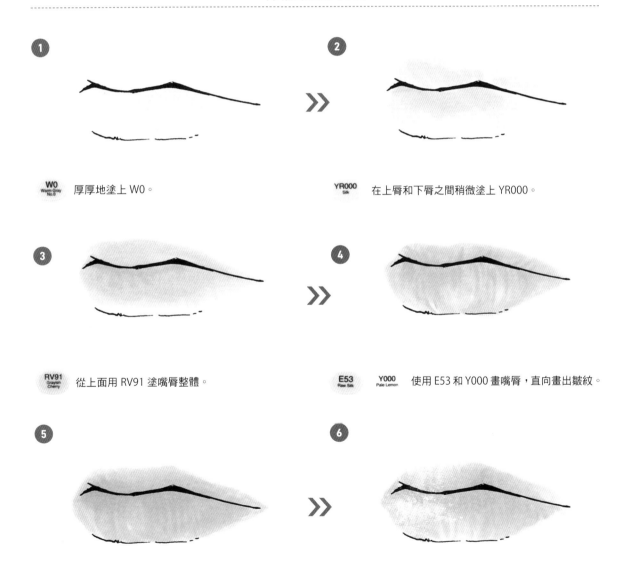

①

W0 Warm Gray No.0 厚厚地塗上 W0。

②

YR000 Silk 在上脣和下脣之間稍微塗上 YR000。

③

RV91 Grayish Cherry 從上面用 RV91 塗嘴脣整體。

④

E53 Raw Silk **Y000** Pale Lemon 使用 E53 和 Y000 畫嘴脣，直向畫出皺紋。

⑤

RV91 Grayish Cherry **R81** Rose Pink 從上面疊塗 RV91 和 R81 便結束。

⑥

手指沾上白色地按壓便完成。注意不要變成光澤。

老人肌膚的表現

1

YR000
Silk

整體厚厚地塗上 YR000。

2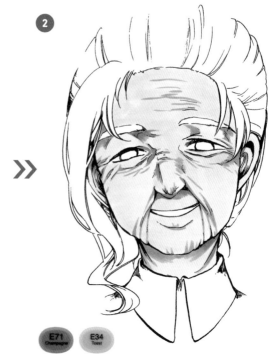

E71
Champagne

E34
Toast

用 E71 和 E34 畫皺紋。這將變成陰影。添加許多皺紋時，要加在外眼角、下巴、額頭、眉間。鼻頭往額頭加上線條。

3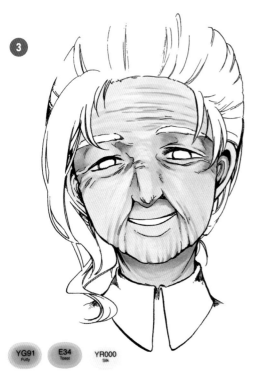

YG91
Putty

E34
Toast

YR000
Silk

用 YG91 和 E34 與 YR000 將 E71 暈色。注意皺紋的陰影感不要消失。

4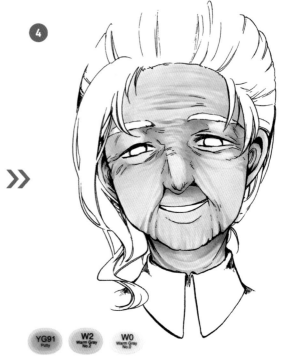

YG91
Putty

W2
Warm Gray
No.2

W0
Warm Gray
No.0

用 YG91 和 W2 加上淡影，整體塗上 W0。感覺接近灰色就OK。因為是老奶奶，所以皮膚暗淡。

⑤

⑥

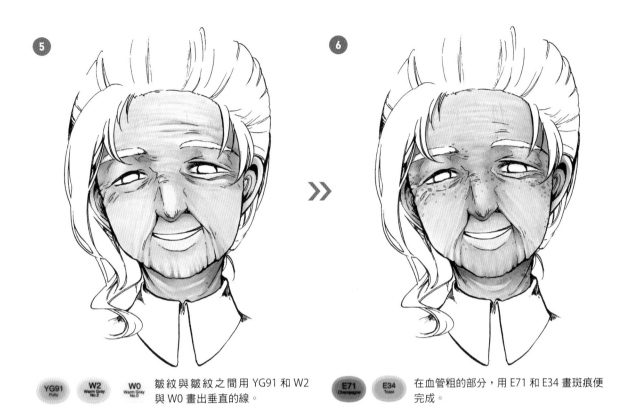

YG91 Putty　　W2 Warm Gray No.2　　W0 Warm Gray No.0
皺紋與皺紋之間用 YG91 和 W2 與 W0 畫出垂直的線。

E71 Champagne　　E34 Toast
在血管粗的部分，用 E71 和 E34 畫斑痕便完成。

EX

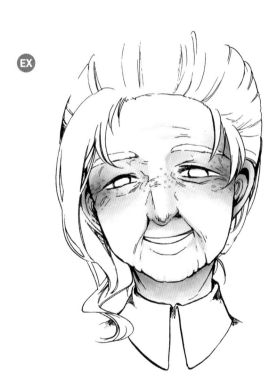

僅供參考的簡潔暈色版本。變成年輕的感覺。

髮夾和布的鼓起

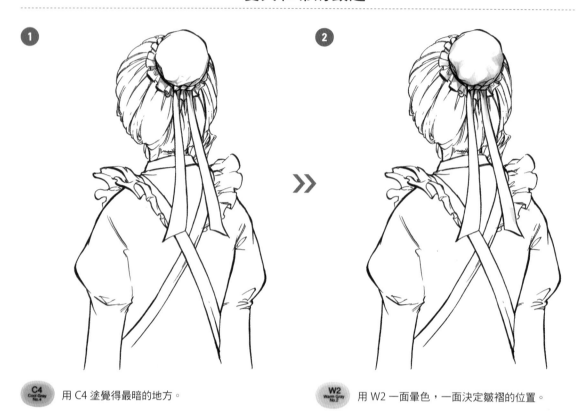

① 用 C4 塗覺得最暗的地方。

C4
Cool Gray
No.4

② 用 W2 一面暈色，一面決定皺褶的位置。

W2
Warm Gray
No.2

③ 在②之後，用 B60 繼續延伸。丸子頭的部分，因為鼓起形成皺褶，所以只有一部分暈色正是重點。

B60
Pale Blue
Gray

④ 在③暈色的部分用 0 做漸層。如果呈現皺巴巴的感覺就算成功。

0
Colorless
Blender

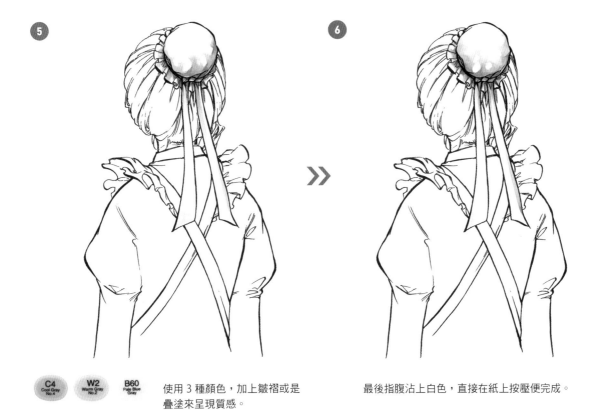

⑤

⑥

C4 Cool Gray No.4　　W2 Warm Gray No.2　　B60 Pale Blue Gray

使用 3 種顏色，加上皺褶或是
疊塗來呈現質感。

最後指腹沾上白色，直接在紙上按壓便完成。

白髮的呈現方式①

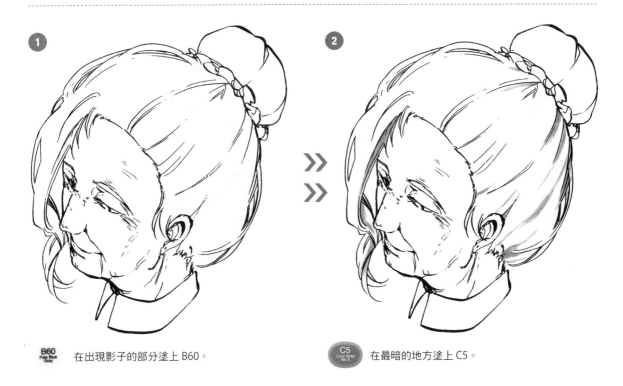

①

②

B60 Pale Blue Gray　在出現影子的部分塗上 B60。

C5 Cool Gray No.5　在最暗的地方塗上 C5。

❸

❹

 W2
Warm Gray No.2

 B60
Pale Blue Gray

加上 W2，每次用 B60 一面暈色一面調整。

 BV23
Grayish Lavender

疊上 BV23 呈現深度。

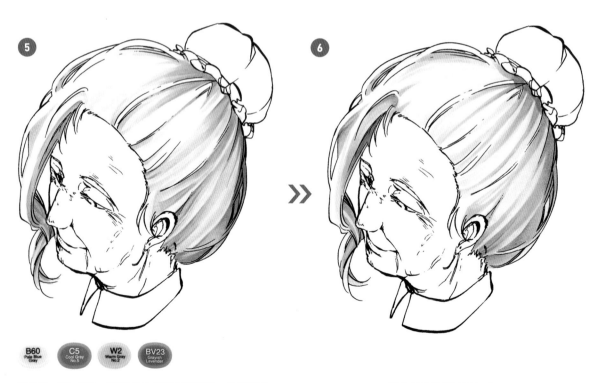

❺

❻

B60
Pale Blue Gray

C5
Cool Gray No.5

W2
Warm Gray No.2

BV23
Grayish Lavender

用 B60、C5、W2、BV23 往丸子頭畫出髮線，並且調整。

用白色畫出髮流便完成。

白髮的呈現方式②

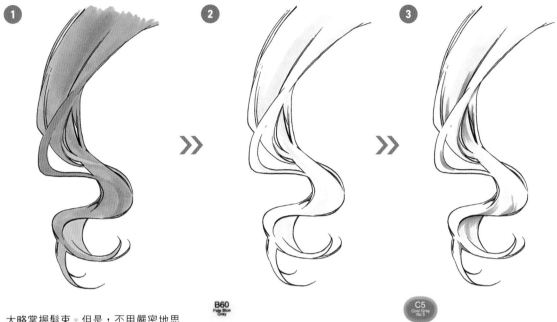

1
大略掌握髮束。但是，不用嚴密地思考：「這一束連到下面這裡……」。如果是有點近的頭髮就連起來，以這種感覺不用想太多。

2
B60
Pale Blue Gray
用 B60 塗大片陰影的部分。想像塗底色。

3
C5
Cool Gray No.5
在更暗的地方塗上 C5。

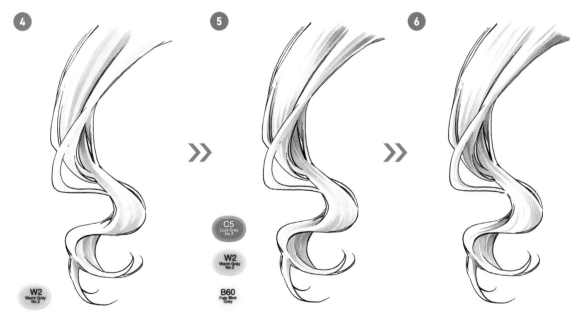

4
W2
Warm Gray No.2
用 W2 將 C5 暈色。注意髮流不要凌亂。雖然可以往反方向上色，但若是完全不同的方向，頭髮看起來就不會清爽柔順（如果不想要這樣就無所謂）。

5
C5
Cool Gray No.5
W2
Warm Gray No.2
B60
Pale Blue Gray
用②～④的顏色畫出細微的髮流。從 C5（或 BV23）依 W2 → B60 的順序做髮束的漸層就會很順利。即使塗很多但在⑥會加上白色，所以沒關係。但是，要留下光線照射的地方。

6
加上白色。白髮、金髮、銀髮等有種閃閃發亮的印象，因此一開始用指腹沾上白色，多次在紙上按壓暈色，然後加上光線。

白色圍裙的塗法

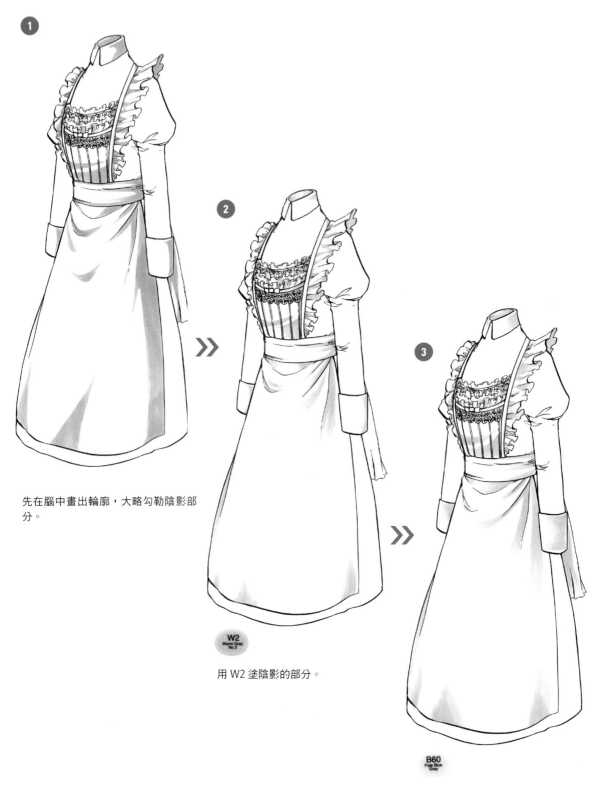

先在腦中畫出輪廓，大略勾勒陰影部分。

用 W2 塗陰影的部分。

W2
Warm Gray
No.2

B60
Pale Blue
Gray

先用 B60 簡單地暈色。

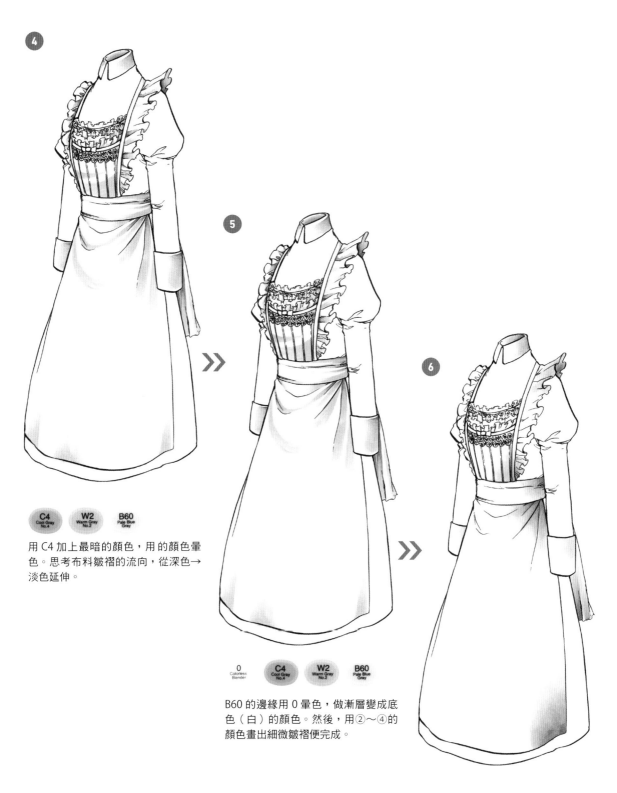

④

⑤

⑥

C4	W2	B60
Cool Gray No.4	Warm Gray No.2	Pale Blue Gray

用 C4 加上最暗的顏色，用的顏色暈
色。思考布料皺褶的流向，從深色→
淡色延伸。

0	C4	W2	B60
Colorless Blender	Cool Gray No.4	Warm Gray No.2	Pale Blue Gray

B60 的邊緣用 0 暈色，做漸層變成底
色（白）的顏色。然後，用②～④的
顏色畫出細微皺褶便完成。

若是像 P88 這種活用突出＆暈色的塗
法，就會變成這種感覺。

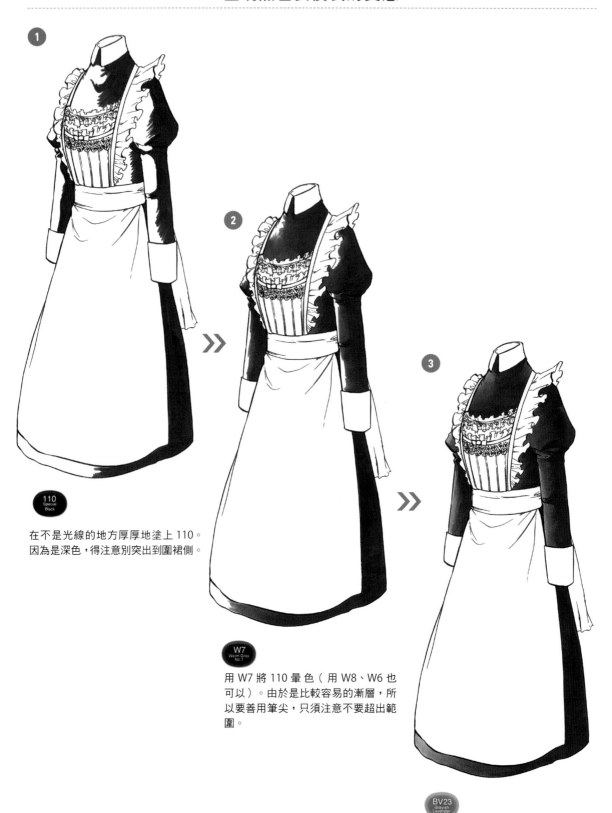

110
Special
Black

在不是光線的地方厚厚地塗上 110。
因為是深色，得注意別突出到圍裙側。

W7
Warm Gray
No.7

用 W7 將 110 暈色（用 W8、W6 也
可以）。由於是比較容易的漸層，所
以要善用筆尖，只須注意不要超出範
圍。

BV23
Grayish
Lavender

在剩下的部分塗上 BV23。這樣底色便
完成了。

4

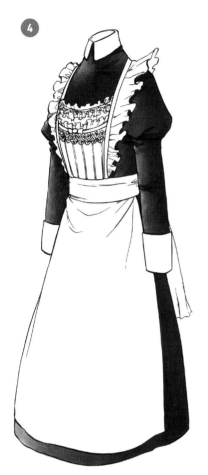

再來使用 3 種顏色,畫出皺褶便完成。
想必有人害怕畫深色,不過深色比較
容易做漸層,因此如果要練習,推薦
用這個例子。

EX

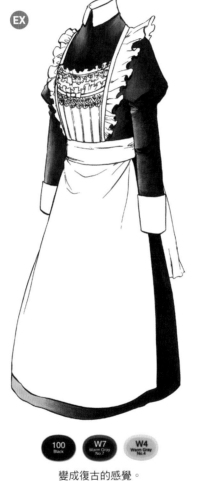

變成復古的感覺。

EX

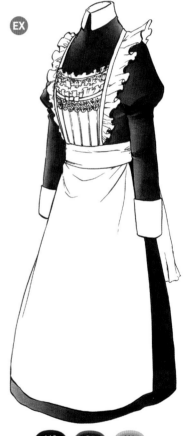

藍色成分較高,印象銳利。

雖然使用 110、W7、BV23,不過以灰色的種類來說,W 是加了黃色的灰色,N、
C 則是藍色方面的灰色。而比起黑色的 110,100 也與 W 契合度更好。在這次的
圖中,雖然衣服本身偏黃,但因為光線想用電燈類,所以比起 N、C 色系,使用
更藍的 BV。準備了 2 種來檢視搭配色系的效果。

胸針的畫法

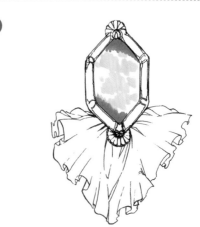

①

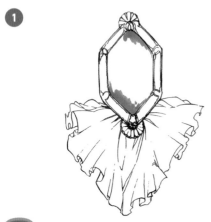

B45
Smoky Blue

在上下邊緣塗上 B45。

②

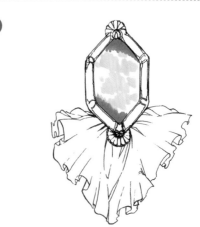

B01
Mint Blue

空出適當的間隔隨意塗上 B01。即使濃淡不均也沒關係。

③

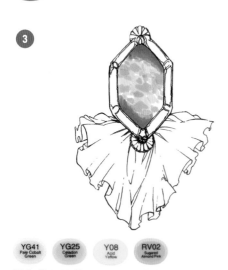

YG41 Pale Cobalt Green　**YG25** Celadon Green　**Y08** Acid Yellow　**RV02** Sugared Almond Pink

顏色彼此混雜，再用 4 種喜歡的顏色上色。這裡是 YG41、YG25、Y08、RV02 這 4 色。

④

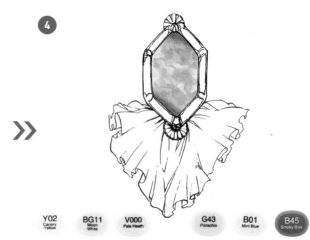

Y02 Canary Yellow　**BG11** Moon White　**V000** Pale Heath　**G43** Pistachio　**B01** Mint Blue　**B45** Smoky Blue

在 Y08 的周圍用 Y02、YG41 的周圍用 BG11、RV02 的周圍用 V000、YG25 的周圍用 G43 暈色，顏色彼此連接。為了避開再塗上的顏色，在底色加上 B01，上下的 B26 也用 B45 連到 B01。

⑤

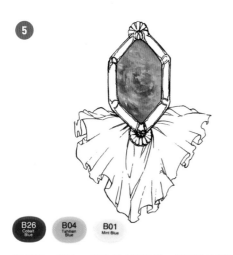

B26 Cobalt Blue　**B04** Tahitian Blue　**B01** Mint Blue

用 B26 → B04 → B01 從上面疊塗，留下③的顏色。

⑥

B01
Mint Blue

散布白色，周圍塗上 B01 便完成。

Transition

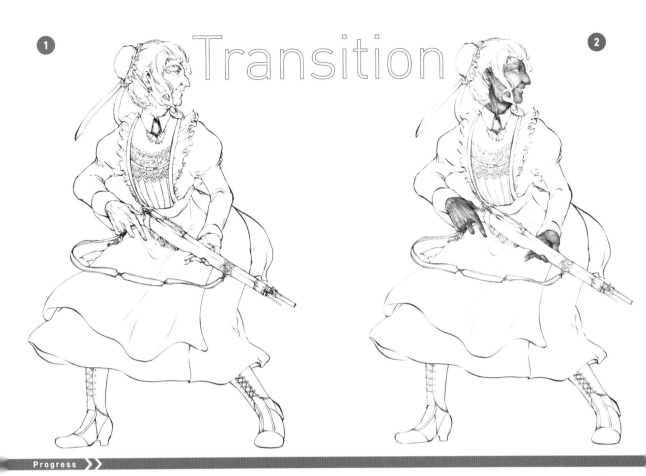

Progress >>

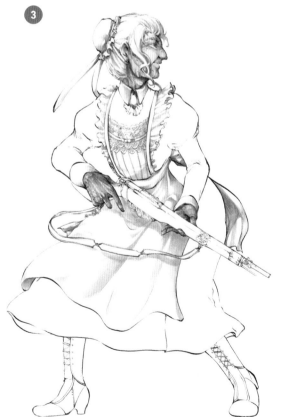

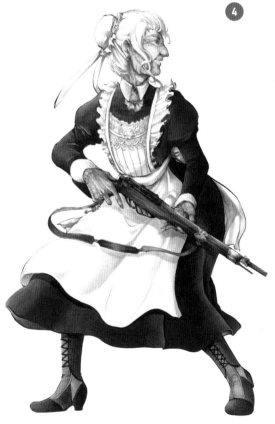

COPIC Sketch
✦ Ciao
肯特紙顏色樣本

COPIC Sketch 全 358 色塗在肯特紙上的顏色樣本。

　　購買 COPIC 時挑選顏色是最大的煩惱。這是因為，按照筆蓋的顏色挑選後，結果顏色和想像中不一樣……實際上按照使用的紙，發色的程度將會改變。因此，在此刊出實際塗在紙上的樣本提供參考。

　　使用的紙是，插畫和漫畫常用的肯特紙。另外，刊出了塗一次，和稍微乾燥後塗兩次的 2 種樣式。

　　同時，用 COPIC Ciao 準備的 180 色也列出讓大家了解。在尋找想用的顏色時敬請活用。

※ 由於是印刷品，可能與實際的顏色略有差異。
※ 廠商株式會社 Too Marker Products 使用 PM 紙作為標準紙。

表格說明

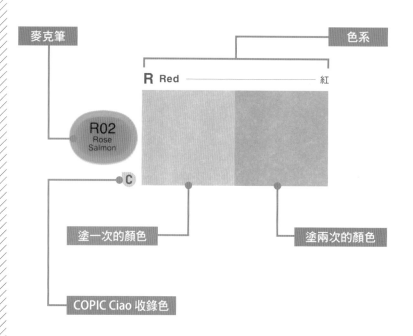

麥克筆

色系

R Red ──────── 紅

R02
Rose Salmon

C

塗一次的顏色

塗兩次的顏色

COPIC Ciao 收錄色

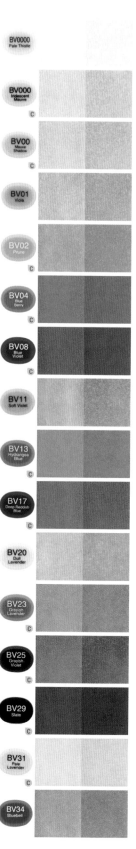

BV0000 Pale Thistle

BV000 Iridescent Mauve

BV00 Mauve Shadow

BV01 Viola

BV02 Prune

BV04 Blue Berry

BV08 Blue Violet

BV11 Soft Violet

BV13 Hydrangea Blue

BV17 Deep Reddish Blue

BV20 Dull Lavender

BV23 Grayish Lavender

BV25 Grayish Violet

BV29 Slate

BV31 Pale Lavender

BV34 Bluebell

V Violet 紫

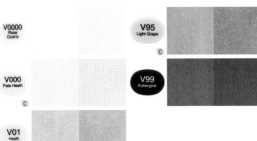
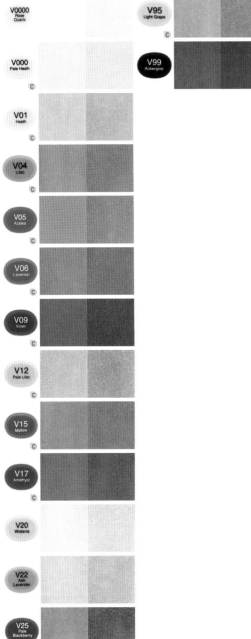

- V0000 Rose Quartz
- V000 Pale Heath
- V01 Heath
- V04 Lilac
- V05 Azalea
- V06 Lavender
- V09 Violet
- V12 Pale Lilac
- V15 Mallow
- V17 Amethyst
- V20 Wisteria
- V22 Ash Lavender
- V25 Pale Blackberry
- V28 Eggplant
- V91 Pale Grape
- V93 Early Grape
- V95 Light Grape
- V99 Aubergine

RV Red Violet 紅紫

- RV0000 Evening Primrose
- RV000 Pale Purple
- RV00 Water Lily
- RV02 Sugared Almond Pink
- RV04 Shock Pink
- RV06 Cerise
- RV09 Fuchsia
- RV10 Pale Pink
- RV11 Pink
- RV13 Tender Pink
- RV14 Begonia Pink
- RV17 Deep Magenta
- RV19 Red Violet
- RV21 Light Pink
- RV23 Pure Pink
- RV25 Dog Rose Flower
- RV29 Crimson
- RV32 Shadow Pink
- RV34 Dark Pink
- RV42 Salmon Pink
- RV52 Cotton Candy
- RV55 Hollyhock
- RV63 Begonia
- RV66 Raspberry
- RV69 Peony
- RV91 Grayish Cherry
- RV93 Smoky Purple
- RV95 Baby Blossoms
- RV99 Argyle Purple

358COLOR CHART

R Red — 紅

R0000 Pink Beryl

R000 Cherry White C

R00 Pinkish White

R01 Pinkish Vanilla

R02 Rose Salmon C

R05 Salmon Red

R08 Vermilion

R11 Pale Cherry Pink C

R12 Light Tea Rose

R14 Light Rouge C

R17 Lipstick Orange C

R20 Blush C

R21 Sardonyx

R22 Light Prawn C

R24 Prawn

R27 Cadmium Red

R29 Lipstick Red C

R30 Pale Yellowish Pink

R32 Peach C

R35 Coral C

R37 Carmine

R39 Garnet

R43 Bougainvillaea

R46 Strong Red

R56 Currant

R59 Cardinal C

R81 Rose Pink C

R83 Rose Mist

R85 Rose Red C

R89 Dark Red

YR Yellow Red — 黃紅

YR0000 Pale Chiffon

YR000 Silk C

YR00 Powder Pink C

YR01 Peach Puff

YR02 Light Orange C

YR04 Chrome Orange

YR07 Cadmium Orange C

YR09 Chinese Orange

YR12 Loquat

YR14 Caramel

YR15 Pumpkin Yellow C

YR16 Apricot C

YR18 Sanguine

YR20 Yellowish Shade C

YR21 Cream

YR23 Yellow Ochre C

YR24 Pale Sepia

YR27 Tuscan Orange

YR30 Macadamia nut

YR31 Light Reddish Yellow C

YR61 Spring Orange C

YR65 Atoll

YR68 Orange

YR82 Mellow Peach

Y Yellow 黄 # YG Yellow Green 黄緑

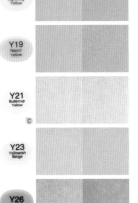

Y Yellow

- Y0000 Yellow Fluorite
- Y000 Pale Lemon
- Y00 Barium Yellow
- Y02 Canary Yellow
- Y04 Acacia
- Y06 Yellow
- Y08 Acid Yellow
- Y11 Pale Yellow
- Y13 Lemon Yellow
- Y15 Cadmium Yellow
- Y17 Golden Yellow
- Y18 Lightning Yellow
- Y19 Napoli Yellow
- Y21 Buttercup Yellow
- Y23 Yellowish Beige
- Y26 Mustard
- Y28 Lionet Gold
- Y32 Cashmere
- Y35 Maize
- Y38 Honey

YG Yellow Green

- YG0000 Lily White
- YG00 Mimosa Yellow
- YG01 Green Bice
- YG03 Yellow Green
- YG05 Salad
- YG06 Yellowish Green
- YG07 Acid Green
- YG09 Lettuce Green
- YG11 Mignonette
- YG13 Chartreuse
- YG17 Grass Green
- YG21 Anise
- YG23 New Leaf
- YG25 Celadon Green
- YG41 Pale Cobalt Green
- YG45 Cobalt Green
- YG61 Pale Moss
- YG63 Pea Green
- YG67 Moss
- YG91 Putty
- YG93 Grayish Yellow
- YG95 Pale Olive
- YG97 Spanish Olive
- YG99 Marine Green

358COLOR CHART

G Green 緑

BG Blue Green 藍緑

G Green

	
G0000	Crystal Opal
G000	Pale Green
G00	Jade Green
G02	Spectrum Green
G03	Meadow Green
G05	Emerald Green
G07	Nile Green
G09	Veronese Green
G12	Sea Green
G14	Apple Green
G16	Malachite
G17	Forest Green
G19	Bright Parrot Green
G20	Wax White
G21	Lime Green
G24	Willow
G28	Ocean Green
G29	Pine Tree Green
G40	Dim Green
G43	Pistachio
G46	Mistletoe
G82	Spring Dim Green
G85	Verdigris
G94	Grayish Olive
G99	Olive

BG Blue Green

	
BG0000	Snow Green
BG000	Pale Aqua
BG01	Aqua Blue
BG02	New Blue
BG05	Holiday Blue
BG07	Petroleum Blue
BG09	Blue Green
BG10	Cool Shadow
BG11	Moon White
BG13	Mint Green
BG15	Aqua
BG18	Teal Blue
BG23	Coral Sea
BG32	Aqua Mint
BG34	Horizon Green
BG45	Nile Blue
BG49	Duck Blue
BG53	Ice Mint
BG57	Jasper
BG70	Ocean Mist
BG72	Ice Ocean
BG75	Abyss Green
BG78	Bronze
BG90	Gray Sky
BG93	Green Gray
BG96	Bush
BG99	Flagstone Blue

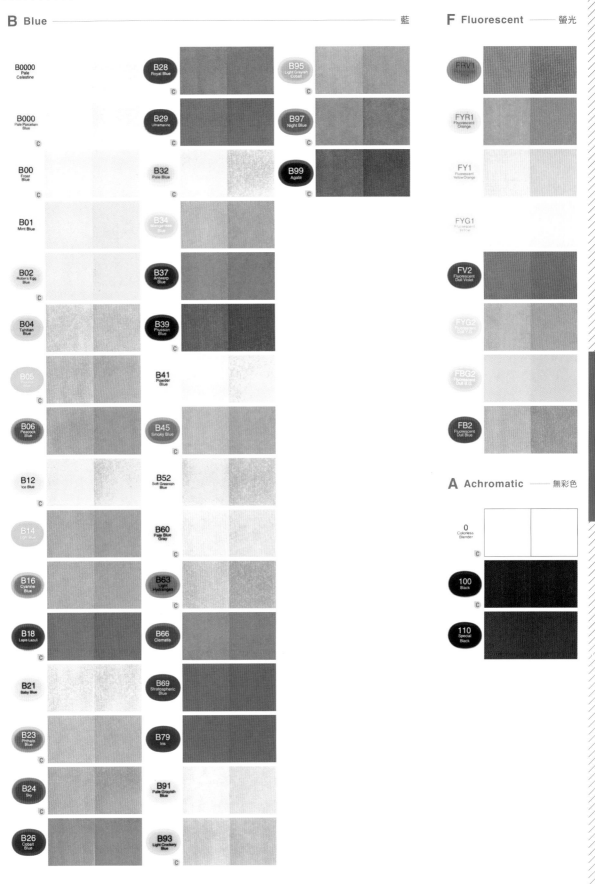

B0000 Pale Celestine
B28 Royal Blue
B95 Light Grayish Cobalt
FRV1

B000 Pale Porcelain Blue
B29 Ultramarine
B97 Night Blue
FYR1 Fluorescent Orange

B00 Frost Blue
B32 Pale Blue
B99 Agate
FY1 Fluorescent Yellow Orange

B01 Mint Blue
B34 Manganese Blue
FYG1 Fluorescent Yellow

B02 Robin's Egg Blue
B37 Antwerp Blue
FV2 Fluorescent Dull Violet

B04 Tahitian Blue
B39 Prussian Blue
FYG2 Fluorescent Yellow Green

B05 Process Blue
B41 Powder Blue
FBG2 Fluorescent Dull Blue Green

B06 Peacock Blue
B45 Smoky Blue
FB2 Fluorescent Dull Blue

B12 Ice Blue
B52 Soft Greenish Blue

A Achromatic —— 無彩色

B14 Light Blue
B60 Pale Blue Gray
0 Colorless Blender

B16 Cyanine Blue
B63 Light Hydrangea
100 Black

B18 Lapis Lazuli
B66 Clematis
110 Special Black

B21 Baby Blue
B69 Stratospheric Blue

B23 Phthalo Blue
B79 Iris

B24 Sky
B91 Pale Grayish Blue

B26 Cobalt Blue
B93 Light Crockery Blue

358COLOR CHART

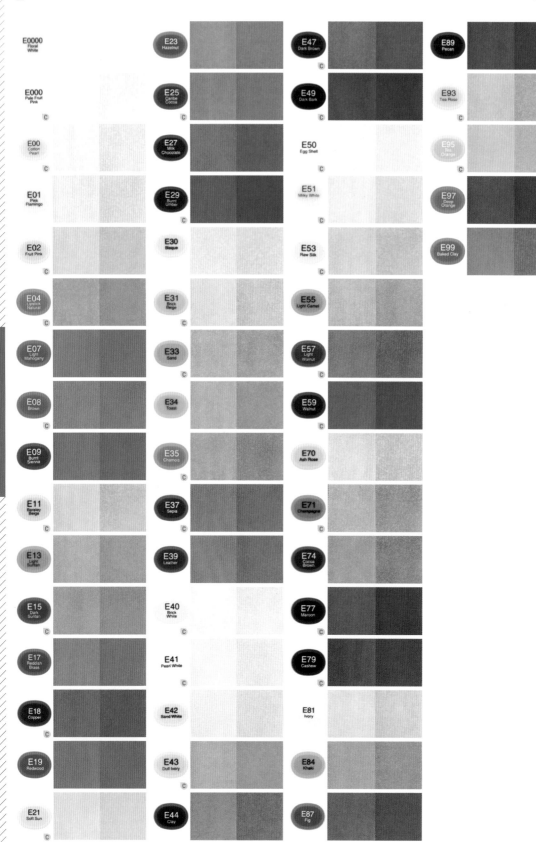

358COLOR CHART

E0000 Floral White	E23 Hazelnut	E47 Dark Brown	E89 Pecan
E000 Pale Fruit Pink	E25 Caribe Cocoa	E49 Dark Bark	E93 Tea Rose
E00 Cotton Pearl	E27 Milk Chocolate	E50 Egg Shell	E95 Tea Orange
E01 Pink Flamingo	E29 Burnt Umber	E51 Milky White	E97 Deep Orange
E02 Fruit Pink	E30 Bisque	E53 Raw Silk	E99 Baked Clay
E04 Lipstick Natural	E31 Brick Beige	E55 Light Camel	
E07 Light Mahogany	E33 Sand	E57 Light Walnut	
E08 Brown	E34 Toast	E59 Walnut	
E09 Burnt Sienna	E35 Chamois	E70 Ash Rose	
E11 Barley Beige	E37 Sepia	E71 Champagne	
E13 Light Suntan	E39 Leather	E74 Cocoa Brown	
E15 Dark Suntan	E40 Brick White	E77 Maroon	
E17 Reddish Brass	E41 Pearl White	E79 Cashew	
E18 Copper	E42 Sand White	E81 Ivory	
E19 Redwood	E43 Dull Ivory	E84 Khaki	
E21 Soft Sun	E44 Clay	E87 Fig	

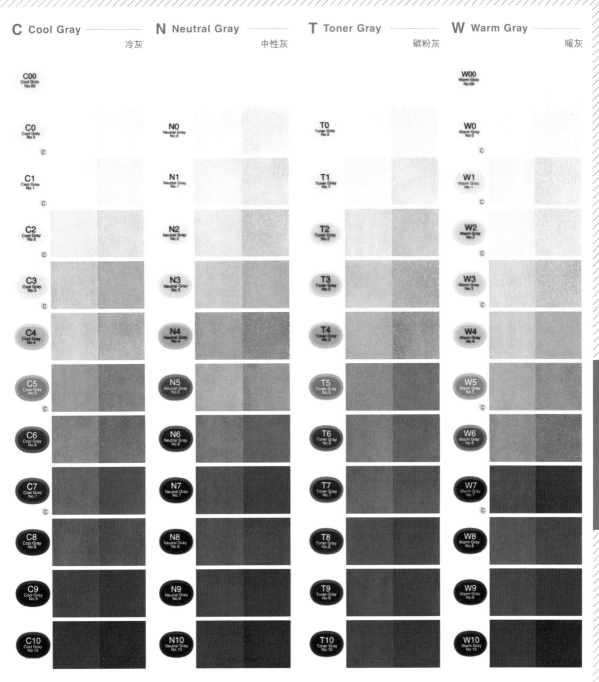

358COLOR CHART

TITLE

COPIC麥克筆上色　打造魅力動漫角色

STAFF

出版	三悅文化圖書事業有限公司
作者	綠華野菜子
譯者	蘇聖翔
總編輯	郭湘齡
責任編輯	張聿雯
文字編輯	徐承義　蕭妤秦
美術編輯	許菩真
排版	曾兆珩
製版	明宏彩色照相製版有限公司
印刷	龍岡數位文化股份有限公司
法律顧問	立勤國際法律事務所　黃沛聲律師
戶名	瑞昇文化事業股份有限公司
劃撥帳號	19598343
地址	新北市中和區景平路464巷2弄1-4號
電話	(02)2945-3191
傳真	(02)2945-3190
網址	www.rising-books.com.tw
Mail	deepblue@rising-books.com.tw
初版日期	2020年12月
定價	420元

ORIGINAL JAPANESE EDITION STAFF

アートディレクション	アダチヒロミ（アダチ・デザイン研究室）
撮影	高嶋一成（COLORS）
編集協力	J's publishing
協力	株式会社トゥーマーカープロダクツ
企画・編集	坂本章（グラフィック社）

國家圖書館出版品預行編目資料

COPIC麥克筆上色 打造魅力動漫角色
/ 綠華野菜子作；蘇聖翔譯. -- 初版. --
新北市：三悅文化圖書事業有限公司,
2020.12
160面；18.2x25.7公分
譯自：コピックで出来る!キャラクター
を魅せる色の塗りかた
ISBN 978-986-99392-1-8(平裝)

1.繪畫技法

948.9　　　　　　　　　109017120

タイトル：「コピックで出来る! キャラクターを魅せる色の塗りかた」
著者：綠華 野菜子
© 2019 Yasaiko Midorihana
© 2019 Graphic-sha Publishing Co., Ltd.
This book was first designed and published in Japan in 2019 by Graphic-sha Publishing Co., Ltd.
This Complex Chinese edition was published in 2020 by SAN YEAH PUBLISHING CO.,LTD.

Original edition creative staff

Art direction:Hiromi Adachi(adachi design laboratory)
Photos : Kazunari Takashima(COLORS)
Editorial collaboration : J's publishing
Special thanks: Too Corporation
Planning and editing : Akira Sakamoto(Graphic-sha Publishing Co., Ltd.)